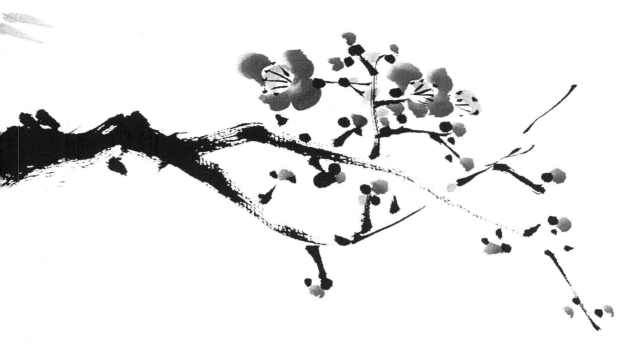

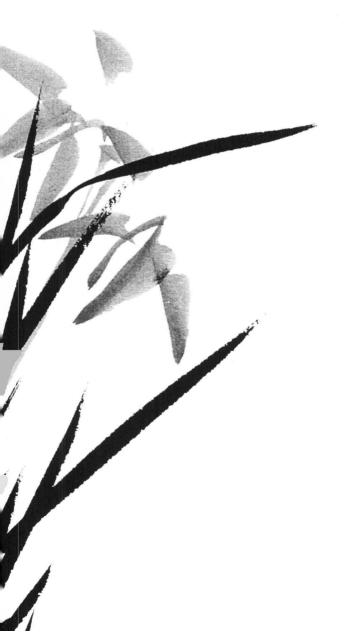

四
君
子

사군자

해설기

송원서예연구회

⚖ 법문 북스

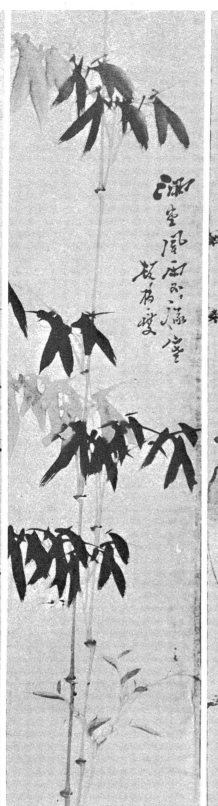

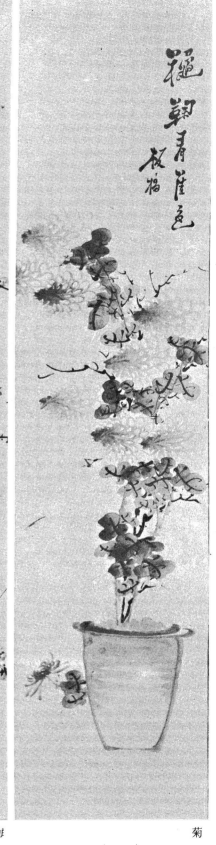

鄭燮의 四君子　　　蘭　　　竹　　　梅　　　菊

鄭燮(一六九一~一七六四)
清代 性靈派의 詩人이며, 揚州八怪의 首位 画家로 字는 克柔, 號는 板橋, 江蘇 興化人。

그의 詩가 自由奔放한 浪漫과 天眞이 넘치듯, 그림 또한 狂放不羈하고 脫盡時習하여 飄渺한 山水 外로 蘭竹에 善妙하며 얼듯 보기엔 規矩를 지키지 않은 듯하나 規矩가 森然함。

四君子의 技法

技 實 書藝全書 6

信永出版社

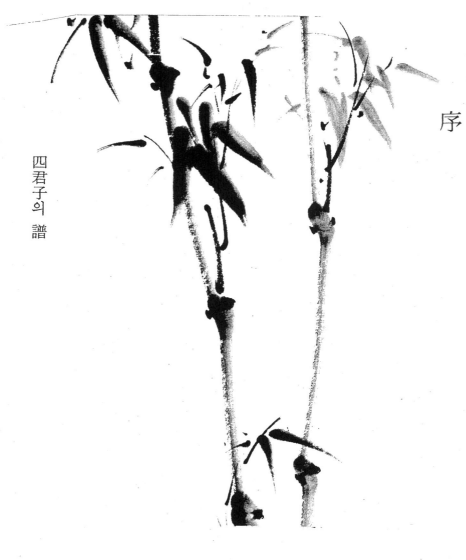

四君子의 譜

蘭、竹、梅、菊을 사군자라 한다。

蘭은 깊은 산골짜기에 피어나고 그 향기는 매우 향그러워 사람의 마음을 깨끗이 해준다。雅韻과 優美한 억양 있는 잎 모양이 꽃을 둘러싸 하나의 韻律을 연주해 준다。

蘭은 俗塵을 피하여 風露에 맑은 향기를 풍기며 高雅하므로、貴人과 같은 높은 風格이 있다。

竹은 純正하면서 虛心堅節、그 줄기는 碧玉과 같이 탄력이 있어、비바람을 잘 견디며 폭풍 앞에서도 꺾이지 않고、대속은 비어 虛心、마디가 있으므로 단단하다。古來로 貴人의 節操에 비유되며、邪惡에 마구 戲弄 당해도 항상 곧고 맑기 때문에 四君子 중에서도 君子로 대접 받고 있다。蘇東坡(1036〜1101)는 竹을 사랑하여 「만약 집안에 竹이 없다면 사람들은 모두 俗化되리라」 했다。

梅는 엄동설한을 견디어 봄을 그 봉오리 속에 간직하고、百花에 앞서 제일 먼저 꽃을 피우고 맑고 깨끗한 향기를 풍긴다。나무 줄기는 勁直剛毅한

菊은 흔히 傲霜凌秋란 말과 같이 서리가 내려 백화가 이미 지고 시들어 버린 후에도 孤高히 晩香을 東籬에 피우며、청초한 들국화로부터 장중하고 큰 국화송이에 이르기까지 향기와 우아한 모습을 和光처럼 실로 고귀한 氣韻을 보여 준다。

契草、齡草、翁草 등의 명칭이 있으며、그 淸逸한 기품、향기가 옛부터 사람들에게 존중되어 詩文에 많이 오르내려 왔다。
蘭을 湘畹幽芳이라 하고、竹을 淇園淸節、梅를 南枝寒蕊、菊을 東籬晩香이라 한다。

우리 나라에서도 중국에서도 그림을 처음 배울 때 이 四君子의 書法이 그 기본으로 취급돼 왔다。
蘭은 曲線、竹은 直線、梅와 菊은 曲線과 直線이 配合된 運筆法으로서 水墨畫를 배우는 初心者들의 기본이 되고 있다。

또한 四季를 통한 畫題로서 蘭은 봄、竹은 여름、菊은 가을、梅는 겨울이다。옛사람이 말하기를 「喜氣로써 蘭을 그리고、怒氣로써 竹을 그린다」 함과 같이、無我의 境地에 들어 心身을 통일코 연습하지 않으면 그 淸韻幽趣를 표현할 수 없다。

四君子의 연구를 닮은 것이라 하여 輕視하는 사람이 있는데、이는 源流를 無視하고 末葉에만 만족하는 결과가 된다。

古法에 「법이 있음을 존중하고 법이 없음을 존중한다(有法貴也、無法貴也)」란 말이 있다. 法 속에 들어가 法을 탈피하고 자유자재로 자기의 畵風을 확립하는 경지가 필요하다. 無法 속에 法이 있으며 法 속에 法이 없다. 이는 높고 깊은 悟道의 경지인 것이다.

때문에 古人의 畵風이나 畵境을 찾음은 물론, 옛부터 水墨畵 描法의 기초로 전해져 온 四君子의 연습을 쌓아서 水墨畵의 極源을 찾는 것도 뜻깊은 일이 아니겠는가.

그리고 자기의 새로운 畵境이나 個性 있는 독자적 예술의 확립이야말로 바람직하다 할 것이다.

다음으로는 自然觀을 深化하는 일이 중요하다. 自然 風物의 진지한 寫生을 기초로 하여 자기의 靈魂을 깊게 하지 않으면 아니된다.

우리들은 對象을 관찰할 때 그저 肉眼으로 망막에 비쳐오는 자연의 皮相만을 쫓지 않고, 心眼을 떠서, 天眼, 慧眼(진리를 통찰하는 눈), 法眼(여러 가지 법의 진상을 아는 눈)에 의해 파악토록 하지 않으면 아니된다.

寫生을 한다는 것은 단순한 대상의 外面 描寫에 그치는 게 아니라, 대상의 內面의 眞實을 표현하지 않으면 아니된다. 이는 우리들의 생명과 자연의 생명이 交流하여 一體가 되는 것을 말한다.

우리들은 항상 마음의 눈을 씻고 현상 내부 깊숙이 들어 있는 것을 찾아, 눈에 보이지 않는 것을 눈으로 보듯 感覺的 素材를 통해 영원한 것으로 표현하지 않으면 아니된다. 그러기 위해서는 소재의 표현 기술을 닦을 필요가 있다. 그러나 예술가는 단순한 技巧家로 그쳐서도 아니된다.

중국 元・明 시대의 南宗畵의 영향을 받아 우리 나라에서도 일찌기 南畵가 많이 그려지게 되었다. 그리하여 중국의 畵譜類인 『八種畵譜(여덟 종류의 화보를 수집한 것으로 이 속에 梅竹蘭菊四譜란 것이 있다)』, 『芥子園畵傳』 등이 在來되었다. 이 책들은 南宗畵의 기본적인 畵論과 描法을 가르치는 指導書이며, 芥子園이란 명칭은 이 책 제一집 發刊(1679)의 유래를 서술한 李笠翁(李漁)의 金陵(南京)에 있는 별장 이름을 따온 것이라 한다.

이 芥子園畵傳 안에 실려 있는 蘭、竹、梅、菊 四君子의 譜가 南畵 入門의 귀중한 길잡이로 되어 왔다. 그리하여 처음엔 蘭을 배우고 다음에 竹, 이어서 梅와 菊을 배우는 게 좋다고 했다. 이는 글씨를 배울 때 「永字八法」이라 하여 「永」자 하나를 가지고 여덟 가지 법을 연습 수득하는 것을 시작하는 것이 그 기초라고 되어 있다.

이 『四君子描法』이란 책도 『芥子園畵傳』을 번역 참작하여 독자에게 도움을 주고자 하는 뜻에서 만든 것이다. 그러나 古人의 畵論일 뿐 아니라, 민족적 예술의식, 자연 관조, 시대의 차이 등이 많기 때문에, 현대에 알맞도록 많이 수정 가필했음을 밝혀 둔다.

運筆法의 要諦

① 붓을 종이에 대기 전, 이미 마음 속에 그림이 그려져 있고 意想이 돼 있어야 한다.

② 자세를 바로하고 正坐하여, 心身을 조용히 가라앉혀 한 점, 한 획이라도 소홀히 하지 않고 신중한 가운데 팔을 움직여 그려 나간다. 붓은 指・掌 一體가 되게 잡을 것.

③ 방에 양탄자나 모포 등을 깔고 바로 앉아 그린다. 책상일 경우에는 서서 그리는 게 좋다. 책상 높이는 배꼽보다 약간 아래 높이에 위치하는 것이 좋다.

④ 팔꿈치를 자유롭게 움직여 紙面 전체를 한눈에 보고 그릴 수 있어 좋다. 懸腕直筆로 팔꿈치를 들고 運筆한다.(붓끝이 항상 描線 正中線을 지나는 描法)

⑤ 懸腕中鋒으로 팔꿈치를 들고서 運筆한다.(붓을 반쯤 세우고 자기 쪽으로 반쯤 기울이고, 그 붓대는 약간 오른쪽으로 기울여서 그린다)

⑥ 懸腕側筆로 팔꿈치를 들고 運筆한다.(붓을 기울여 그리면 붓끝이 항상 描線 한쪽에만 닿아 다른 한쪽은 붓촉 복부로 그려지게 된다)

目 次

蘭

蘭

난꽃에는 맑은 향기가 있어 四君子 중에서도 風韻飄緲하며 청순하다. 蘭에는 洋蘭 등 종류가 많지만 옛부터 그림으로 그려져 오고 있는 것은 蘭(春蘭)과 蕙(秩蘭)이다. 蘭의 잎은 가늘고 한 줄기에 하나의 꽃이 달린다(一莖一花). 蕙蘭은 한 줄기에 대여섯에서부터 열 개의 꽃이 핀다. 하나의 줄기에 아홉 개의 꽃을 단 그림을 一莖九花라 한다. 蕙花는 蘭과 비슷해 보이지만 蘭만큼 향기는 좋지 않다. 잎도 거칠고 風韻도 미치지 못한다. 하나의 꽃줄기가 挺然히 뻗어나와 그 사방에 꽃을 달고 있다. 밑에서부터 차례차례 꽃을 피우고 줄기가 곧다. 고로 그림을 그릴 때 밑의 꽃은 활짝 피고 위의 꽃은 봉오리처럼 그린다.

蘭의 描法

蘭을 그린 작품에는 무엇보다 먼저 氣韻이 있어야 한다. 墨蘭을 그릴 때에는 마음을 조용히 俗塵의 氣를 없애고, 心身을 통일하여 無我三昧의 경지가 되어야만 비로소 幽趣, 高雅한 精神을 그려낼 수가 있다.

청순 결백한 정신으로써 그리지 않으면, 설령 모양은 비슷하게 그릴 수는 있어도 幽蘭의 참뜻을 표현할 수 없다. 이래서 蘭을 幽芳이라고도 부른다.

중국 元나라의 스님 覺隱은 蘭을 그릴 때는 기쁜 마음으로 그리지 않으면 안된다고 했다. 즉 잎을 그릴 때는 자유로운 運筆로 힘있게 아름답게, 번갯불이 번쩍이듯 신속하게, 또한 느슨하게 변화무쌍하게 그려서, 붓놀림에 의해 잎의 正面, 背面, 옆모양 등을 표현하지 않으

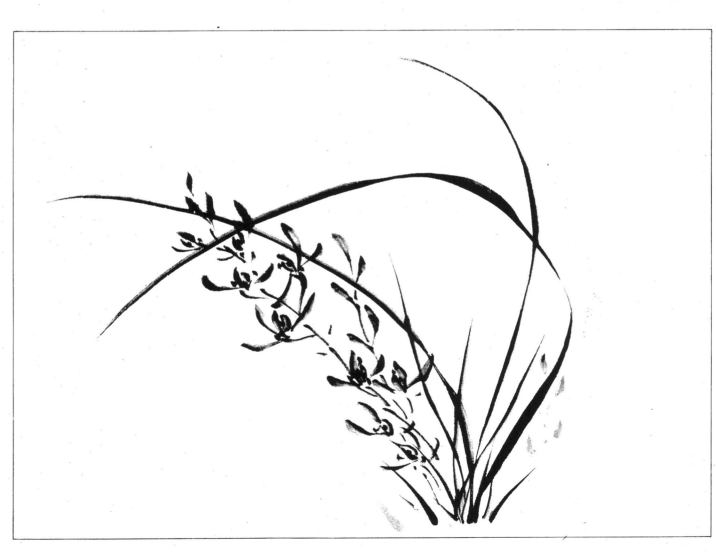

면 아니된다. 꽃은 부드럽게 倣香하고, 筆勢에 따라 緩急, 强弱이 있고 圓滑해야 한다. 墨色은 濃淡의 변화가 잘 조화되고, 꽃은 淡墨, 잎은 濃墨이 좋다. 花心은 濃墨으로 그린다. 줄기와 莖苞는 淡墨이 좋다.

그릴 때에는 깨끗한 물로 벼루와 붓을 잘 씻고, 붓은 부드럽고 순수한 毛筆을 사용하고, 좋은 먹을 선택하는 게 중요하다.

蘭葉描法의 要諦

蘭葉은 水墨畵로 蘭을 그릴 때 가장 소중히 해야 할 부분이다.

물이 흐르듯 虛心坦懷, 無心한 경지에서 運筆한다.

蘭葉, 즉 蘭의 잎은, 한 그루에 四、五葉을 그려 構圖를 잡는 게 좋다. 꽃은 一莖一花, 또는 하나의 봉오리를 곁들여 그린다. 잎을 너무 많이 교차시켜 그리면 복잡한 느낌이 들어 좋지 않다. 되도록 構圖를 單純化시켜 淸楚한 느낌을 표현하는 게 좋을 것이다.

처음엔 잎 하나씩 하나씩 그 運筆을 연습하고 三葉을 一株로 한 것을 기본적 구도로 하여 연습한다.

二葉이 交叉하여 半月形을 이룬 것을 鳳眼 혹은 象眼이라 하고, 第三葉으로 그 모양을 깬 것을 破鳳眼形이라 한다. 二葉을 그릴 때 하나는 길고 하나는 짧게하여 변화를 갖게 한다.

第一葉의 運筆法

붓을 물에 담뿍 적시어 손끝으로 잡아 붓끝의 水分을 씻고, 그 붓끝에 다시 물을 약간 적신다. 그리고 붓촉 한쪽 면에 짙은 먹을 찍는다. 붓대 중간쯤을 잡고 팔꿈치를 들어 懸腕直筆로 조용한 마음이 되어 그려나간다.

우선 먹이 묻은 붓끝 면을 좌로 하여, 먹이 묻지 않은 붓촉과 먹이

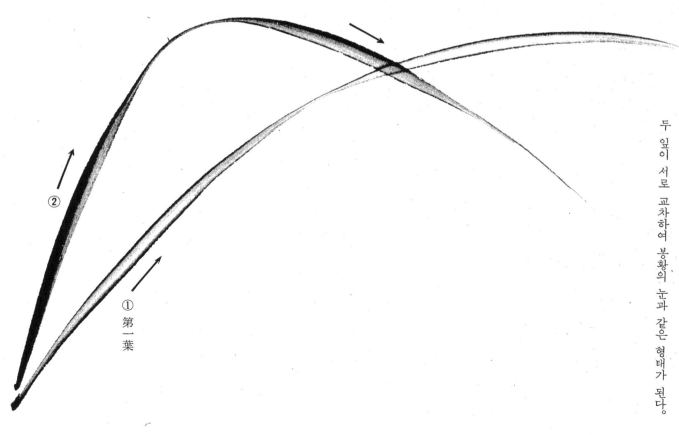

● 交鳳眼(혹은 象眼)
두 잎이 서로 교차하여 봉황의 눈과 같은 형태가 된다.

②

① 第一葉

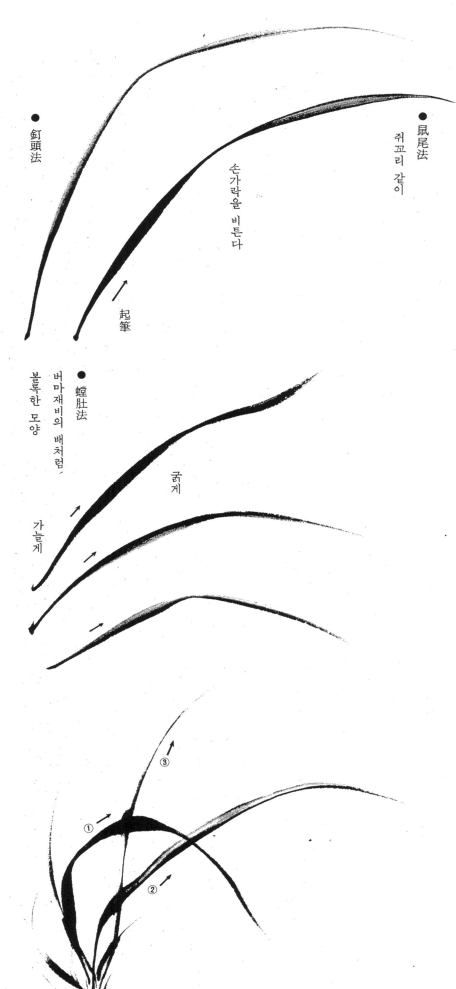

● 釘頭法

쥐꼬리 같이

손가락을 비튼다

起筆

● 螳肚法

버마재비의 배처럼

볼록한 모양

굵게

가늘게

①
②
③

묻은 부분 중간 부분으로 그리는 기분으로 붓을 눌린다.

최초의 起筆은, 붓을 세워 붓끝을 종이에 대고 가늘게 힘찬 기분으로 그리기 시작한다.

붓을 右上 비스듬히 차츰 붓을 曲線을 그리면서 숨을 죽이며 단숨에 運筆한다. 起筆로부터 차츰 붓을 오른쪽으로 기울이면 선이 점점 굵어진다. 도중 손가락을 비틀어 붓끝을 돌리면 잎이 뒤집어진 듯한 느낌이 들게 된다. 그리고 描線의 중간쯤부터 다시 차츰 가늘게 그려나간다(七面 參照).

잎의 마지막 收筆은 쥐꼬리 끄트머리처럼 붓을 추슬려 그림에서 뽑아내듯 그린다. 이것을 鼠尾法이라 한다.

起筆部의 잎이 가느다란 부분을 尖頭라 한다. 또한 釘頭(못머리

부분)처럼 그리기 때문에 釘頭法이라고도 한다. 잎 중간이 버마재비의 배처럼 볼록한 곡선을 이루고 있는 것을 「螳肚描法」이라 한다. 잎을 그릴 때 釘頭, 鼠尾, 螳肚의 세가지 법을 자유자재로 다룰 수 있게 되어야 한다.

손가락을 비틀어 운필할 때 一葉의 중간이 가늘어져 먹이 끊어지는 일이 있어도, 기분만 연속돼 있다면 「뜻은 미치고 붓은 미치지 못하다」고 하여 별 지장이 없다. 가필하여 정체된 느낌을 주지 않도록 할 일이다(九面 그림 참조).

第二筆은 제一筆의 잎과 半月形으로 교차하여 鳳凰의 눈 같은 형태가 된다. 그 반월형의 눈 모양을 깨듯 第三筆을 밑에서부터 비스듬히 左上쪽으로 그린다. 이것을 破鳳眼이라 한다.

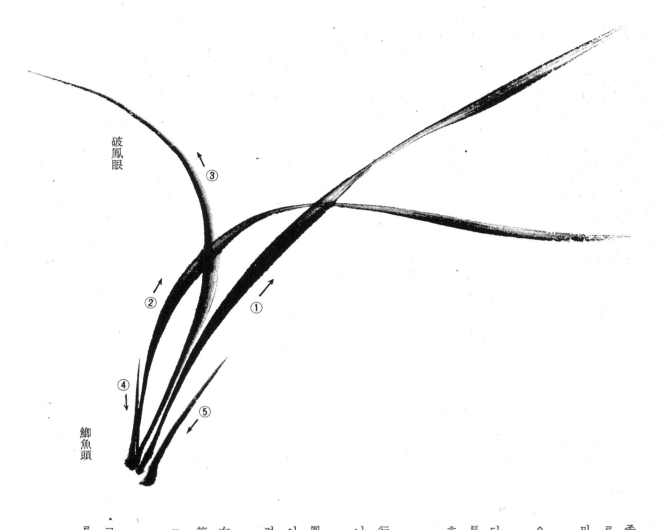

破鳳眼

③

② ①

④

⑤

鯽魚頭

제四、제五필을 그릴 때에는 折葉을 섞어 구성에 변화를 주면 더욱 좋다. 밑동 무성한 뿌리는 鯽魚(붕어)의 머리 부분처럼 짧는 잎으로, 釘頭法의 묘법으로 잎을 위에서부터 뿌리 쪽으로 그려 나간다.

밑동 뿌리 언저리를 잘 간추릴 것.

蘭의 무성한 그루터기가 멋대로 산만해지지 않으면 氣韻이 나타나지 않는다.

처음 붓에다 먹을 묻히고 차츰 흐려져서 거의 먹이 없어질 때까지 단숨에 一筆로 그리는 게 좋다. 하나의 잎에 抑揚이 있고, 전체로서 長短과 墨色의 濃淡에 변화가 있을 것. 잎 正面은 짙게, 잎 뒷면은 흐린 것이 좋다.

前面의 잎은 짙게, 뒤쪽의 잎은 흐린 먹으로 그리는 게 좋다.

같은 모양의 잎이 세 개 겹쳐서 米字 모양이 되지 않도록, 평행(平行)으로 자란, 같은 길이의 잎을 그리지 않도록 주의하지 않으면 아니된다.

三葉이 다 같은 느낌을 주지 않도록, 즉 수그린 것, 젖혀진 것, 破鳳眼으로 된 것 등 畵面 構成에 변화를 줄 일이다. 八葉의 복잡한 것이 되면 그중 세 개는 안쪽으로 향하고 다른 다섯 개는 바깥 쪽으로 펼치게 하는 등, 자유로운 변화와 균형을 잡는 게 중요하다.

左發右向의 연습이 끝나면 右發左向의 잎 描法을 연습한다. 左에서 右로 하는 運筆을 順手라 하고 그 반대의 경우인 右에서 左로하는 運筆을 逆手라 한다. 처음엔 順手의 곡선 묘법을 연습하고 다음에 逆手 묘법을 연습한다.

蘭葉은 風雲飄飄, 흰구름이 흐르듯 가볍게 자유롭게 그려야 한다. 잎이 무성한 蘭을 그릴 때에는 먼저 잎을 그리고 다음에 꽃을 그리고 다시 잎을 그려 넣는 게 좋다. 밑동 그루터기가 혼잡해지지 않도록 잘 간추릴 것.

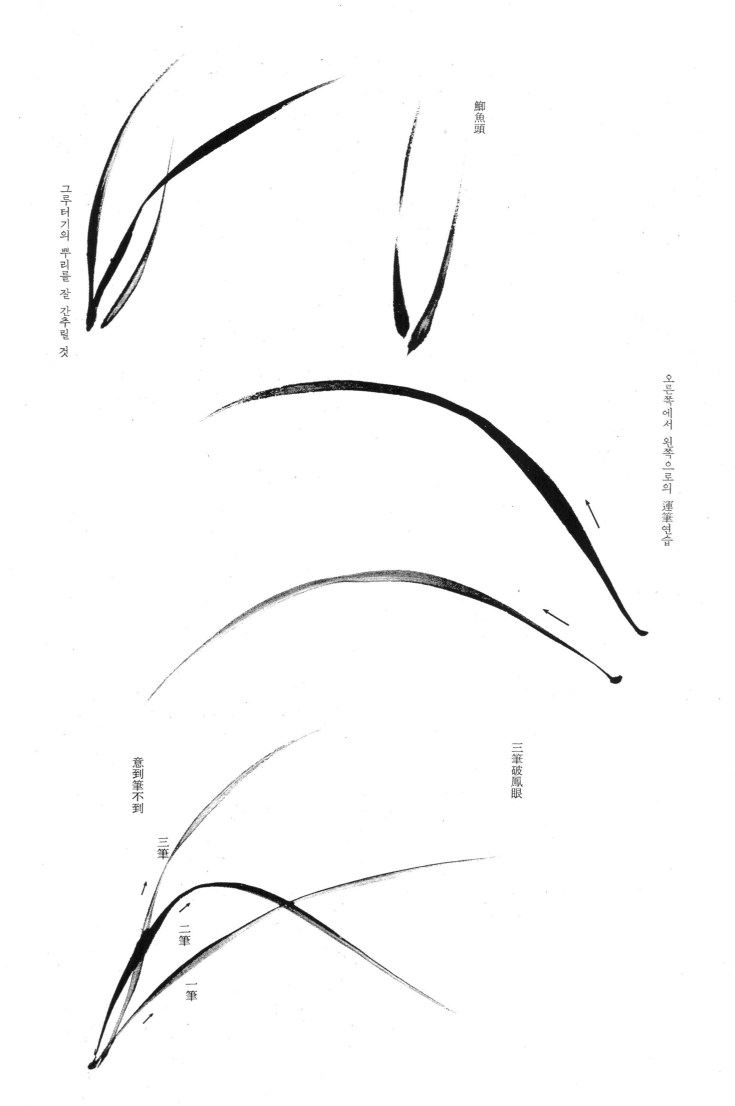

鯽魚頭

그루터기의 뿌리를 잘 간추릴 것

오른쪽에서 왼쪽으로의 運筆연습

三筆破鳳眼

意到筆不到

三筆

二筆

一筆

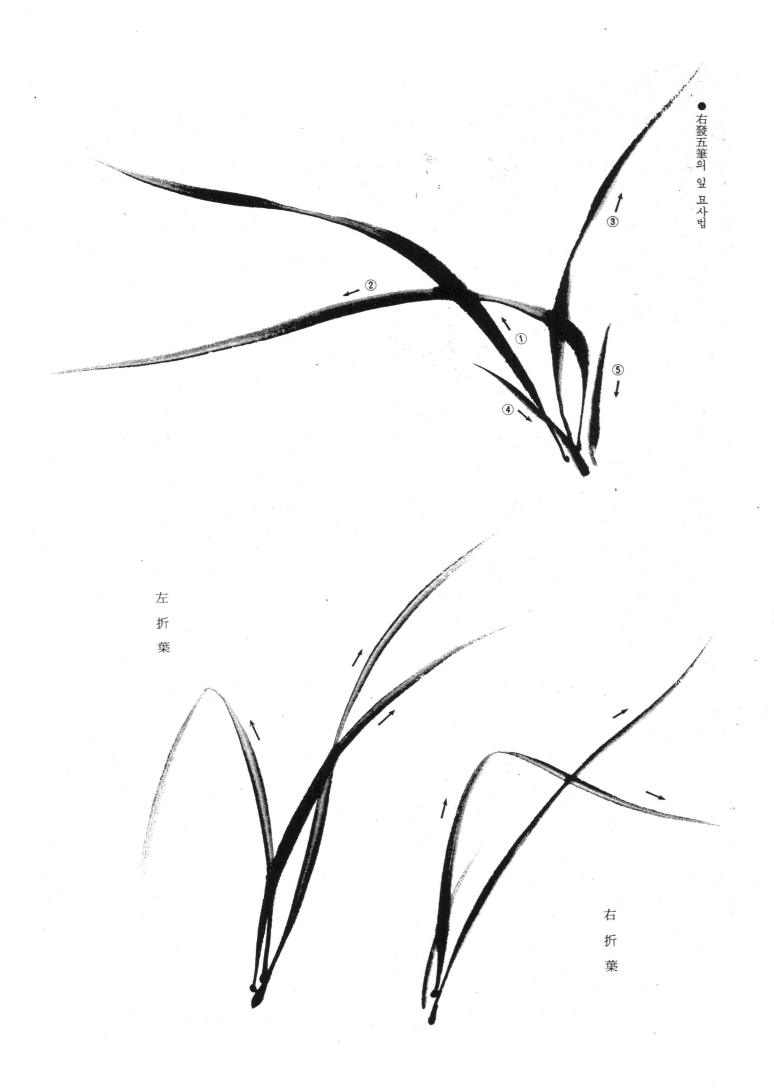

● 右發五筆의 잎 묘사법

③

②

①

⑤

④

左
折
葉

右
折
葉

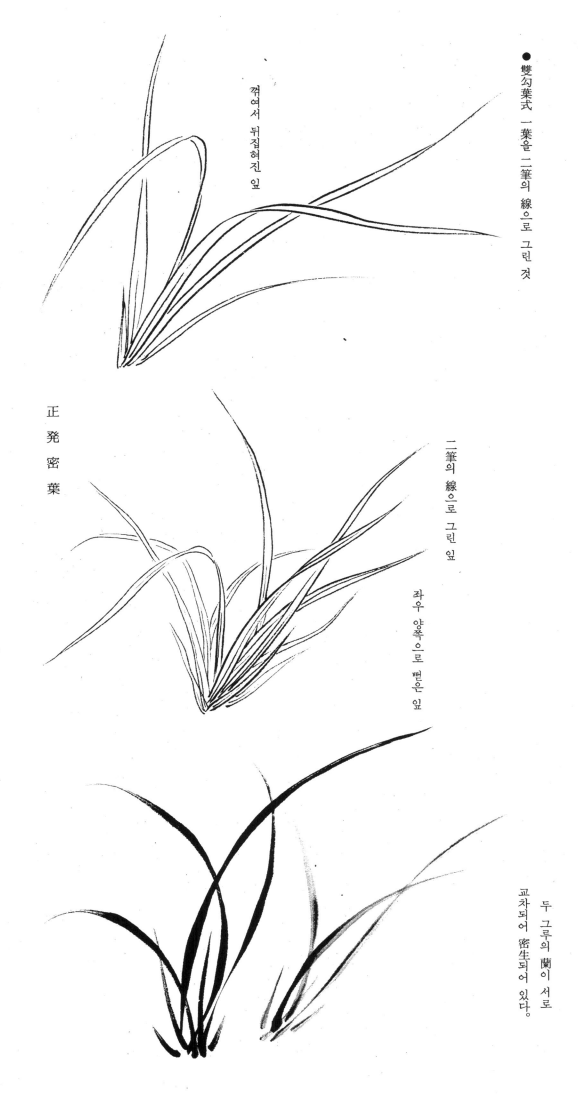

● 雙勾葉式 一葉을 二筆의 線으로 그린 것

꺾여서 뒤집혀진 잎

正
発
密
葉

二筆의 線으로 그린 잎

좌우 양쪽으로 뻗은 잎

두 그루의 蘭이 서로
교차되어 密生되어 있다.

蘭花 描法

잎 그리는 연습이 끝나면 다음은 꽃을 그린다.

난꽃은 三長二短의 花瓣과 花心, 그리고 그것을 지탱하는 줄기, 밑동의 苞^포(잔잎)로 이루어져 있다.

꽃을 그릴 때는 우선 밖으로부터 화심을 향해 花心에 있는 두 꽃잎을 그리고, 다음에 바깥 세 꽃잎을 위로부터 혹은 左右로부터 차례차례 안쪽으로 향해 그려 나간다.

옛부터 꽃잎을 그릴 때는 「밖으로부터 안으로 그려 들어가지 안쪽에서 시작하여 밖으로 그리지는 않는다」고 했다. 運筆은 밖에서 안으로 향해 그리는 것이 상식이다.

붓을 맑은 물에 잘 씻고 다음, 다시 붓끝에 물을 적당히 묻혀, 붓촉 한 면에 먹을 찍어, 먹이 묻지 않은 붓촉 면을 종이에 대고 꽃잎을 그리면, 중앙은 흐리고 주위가 짙은 입체감 있는 통통한 꽃잎을 그릴 수가 있다.

꽃은 담묵 끝에 中墨을 묻혀 그린다. 一筆로 다섯잎 달린 꽃을 단숨에 그린다. 두 꽃잎은 안으로 향하게 하고 나머지 세 꽃잎이 밖을 향해 피도록 한다.

활짝 만개한 꽃은 위를 향하는 법이며, 반쯤 편 꽃은 비스듬히 기울고, 축 처진 꽃은 이슬을 머금은 꽃이다.

花心 描法

꽃을 다 그리고 나면 草書의 마음 心字를 點으로 찍어 花心을 그린다. 이것을 點心, 또는 心字點이라 한다. 點은 三點法으로 그리는 게 보통이다. 때로는 二點、四點、必字點 등이 이용되기도 한다.

點은 마치 美人에게 눈이 있는 거나 마찬가지로서, 이 點心으로 인해 꽃에 生動하는 氣韻이 돌게 되다. 點心은 꽃의 精緻한 요점이므로 가볍게 다루어서는 안된다.

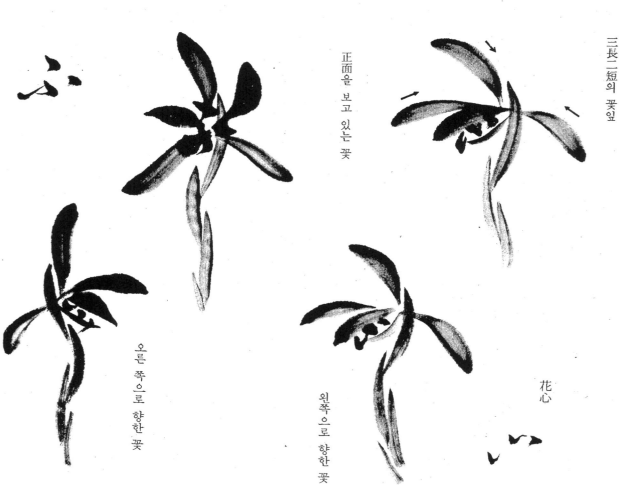

三長二短의 꽃잎

正面을 보고 있는 꽃

花心

왼쪽으로 향한 꽃

오른쪽으로 향한 꽃

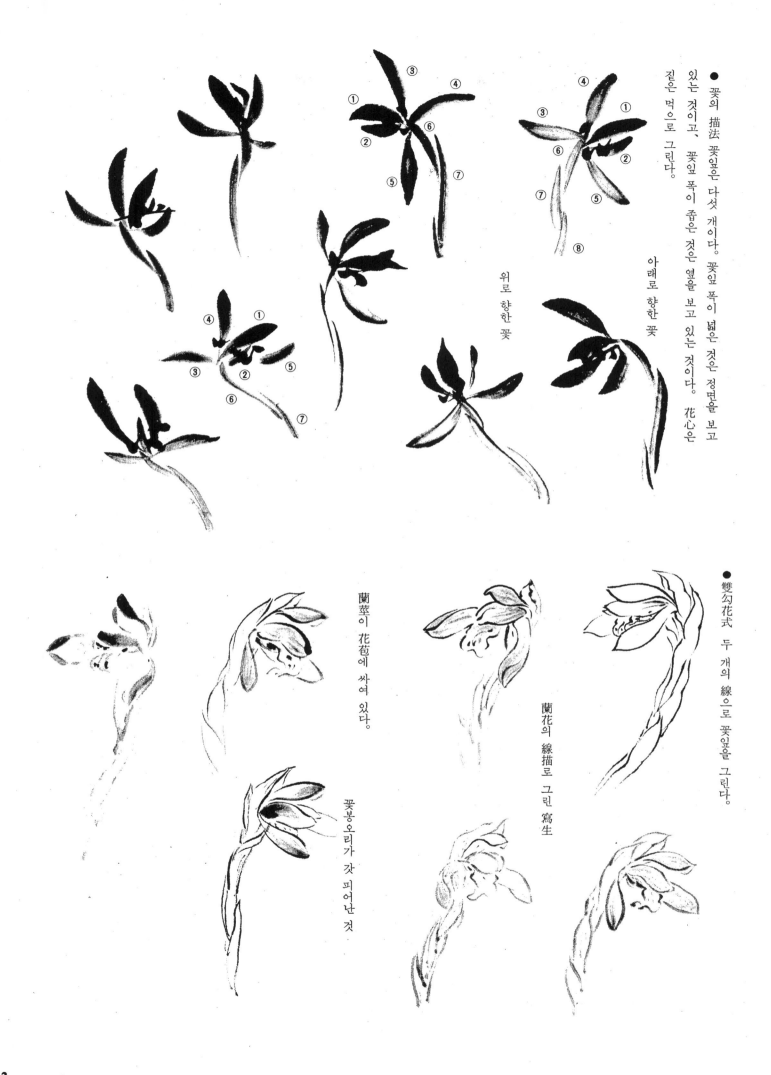

● 꽃의 描法 꽃잎은 다섯 개이다. 꽃잎 폭이 넓은 것은 정면을 보고 있는 것이고, 꽃잎 폭이 좁은 것은 옆을 보고 있는 것이다. 花心은 짙은 먹으로 그린다.

아래로 향한 꽃

위로 향한 꽃

● 雙勾花式 두 개의 線으로 꽃잎을 그린다.

蘭莖이 花苞에 싸여 있다.

蘭花의 線描로 그린 寫生

꽃봉오리가 갓 피어난 것

13

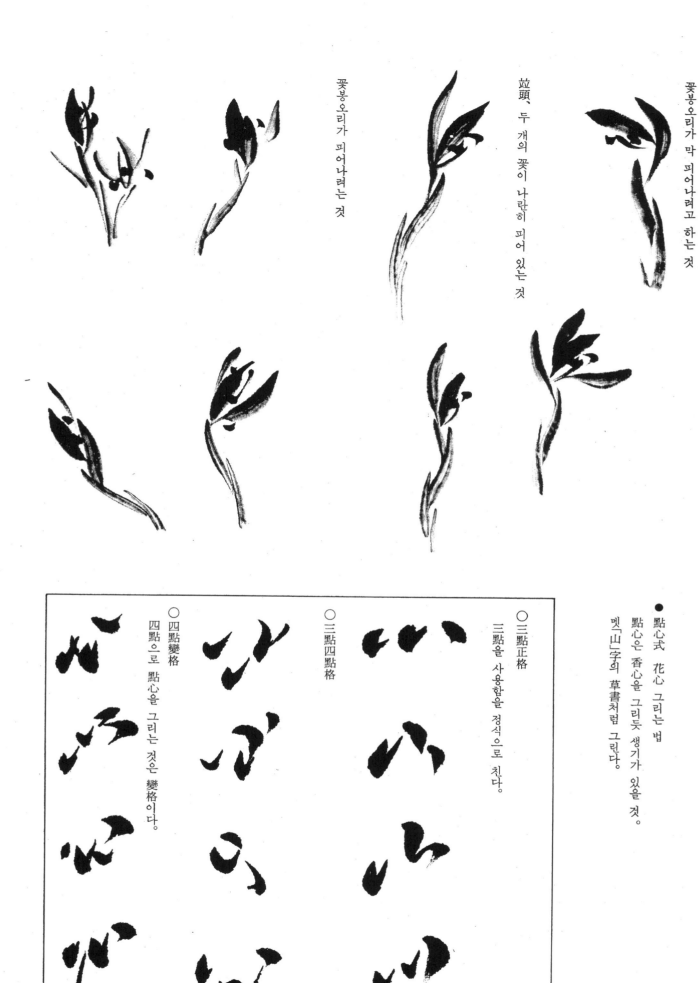

꽃봉오리가 막 피어나려고 하는 것

竝頭, 두 개의 꽃이 나란히 피어 있는 것

꽃봉오리가 피어나려는 것

● 點心式 花心 그리는 법
點心은 香心을 그리듯 생기가 있을 것.
멧「山」字의 草書처럼 그린다.

○三點正格
三點을 사용함을 정식으로 친다.

○三點四點格

○四點變格
四點으로 點心을 그리는 것은 變格이다.

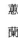



● 蕙蘭

한줄기에 五, 六 내지 열 개 정도의 꽃이 핀다. 꽃 수효가 많지만

花莖 위부터 그리기 시작한다.

우선 맨 위 봉오리부터 그리고, 다음은 그 花莖과 줄기, 꽃의 순서

로 위에서 밑으로 그려 나간다.

꽃은 밑에서부터 피기 시작하므로 아래쪽 꽃은 활짝 피고 위로 올

라갈수록 봉오리진다.

● 蕙花 그리는 법

墨花發莖 水墨畵의 蕙花가 줄기에 꽃을 달고 있는 그림.

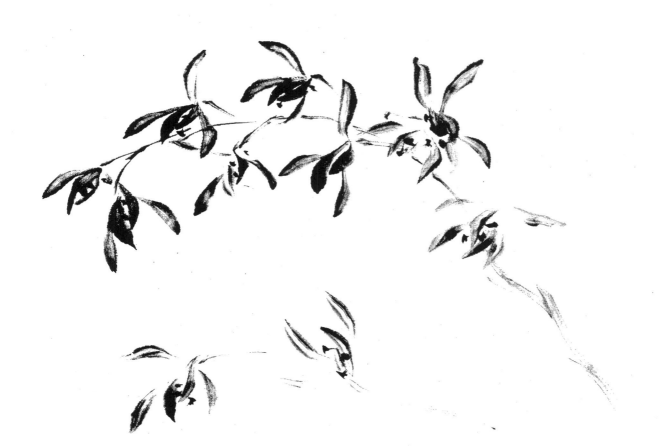

15

● 벼랑에 처진 蘭葉 그리기(이 잎은 혜엽이다)

난에는 草蘭、蕙蘭、閩蘭(민란)의 세 종류가 있는데、蕙蘭 잎은 긴 것이 많다。

草蘭 잎은 긴 것、짧은 것 등이 고르지 못하다。

閩蘭 잎은 넓고 강하다。

草蕙는 봄철에 피고、春蘭의 잎은 정취가 있어 아름답다。

露 根

宋나라 시대의 鄭所南은 墨蘭의 名手였다。 그가 그리는 蘭의 대부분은 露根이었고、地面과 흙이 그려져 있지 않았으며、난의 뿌리가 그대로 숨김없이 표현되어 있다。 宋이 元에게 멸망 당한 후에도 元을 섬기지 않고、元나라 흙이 묻지 않은 蘭을 그렸다。

露根蘭은 鄭思肖(所南)에 의해 처음 그려졌다。 蘭 뿌리는 가지가 없다。 가지처럼 보이는 것은 뿌리가 굴절하여 겹쳐진 부분이다。

露根

① ② ③ ④

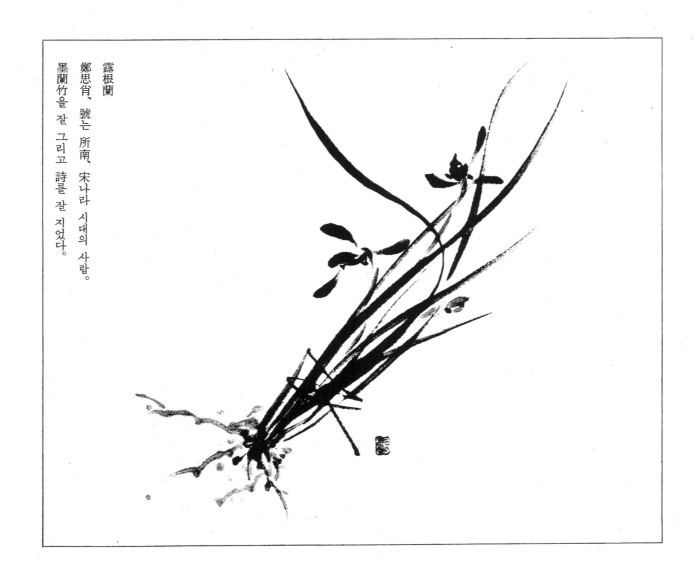

● 잎 그리는 법

蘭을 그릴 때는 밑동을 한곳에 모아 흩어지지 않도록 할 것.

濃淡의 조화가 아름다와야 할 것.

많은 잎을 그릴 때 똑같은 잎이 있어서는 안된다. 또한 난잡해져서도 아니 된다.

露根蘭

鄭思肖、號는 所南、宋나라 시대의 사람.

墨蘭竹을 잘 그리고 詩를 잘 지었다.

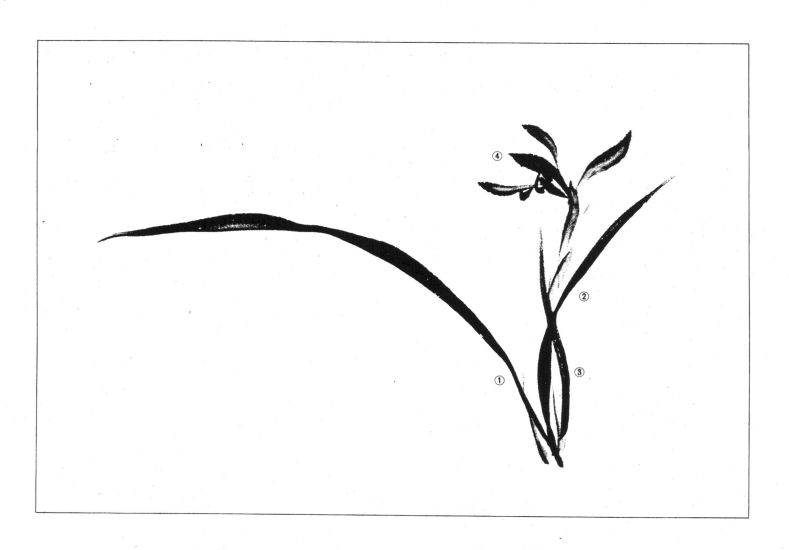

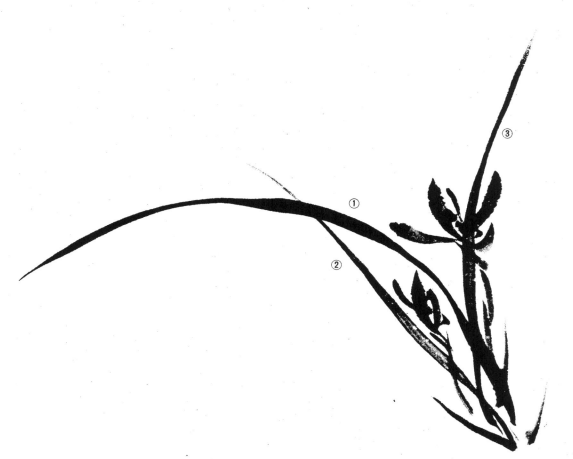

잎을 그린 다음에 꽃을 그린다.

18

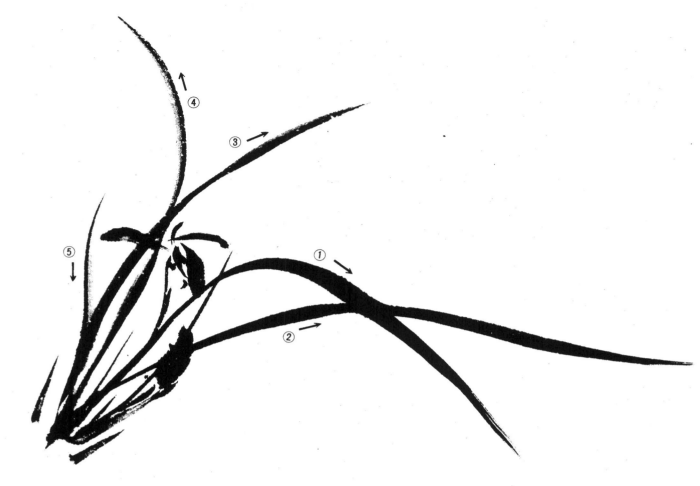

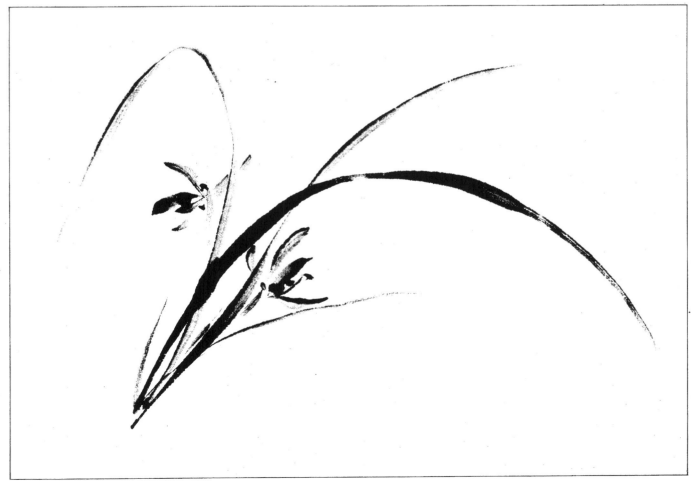

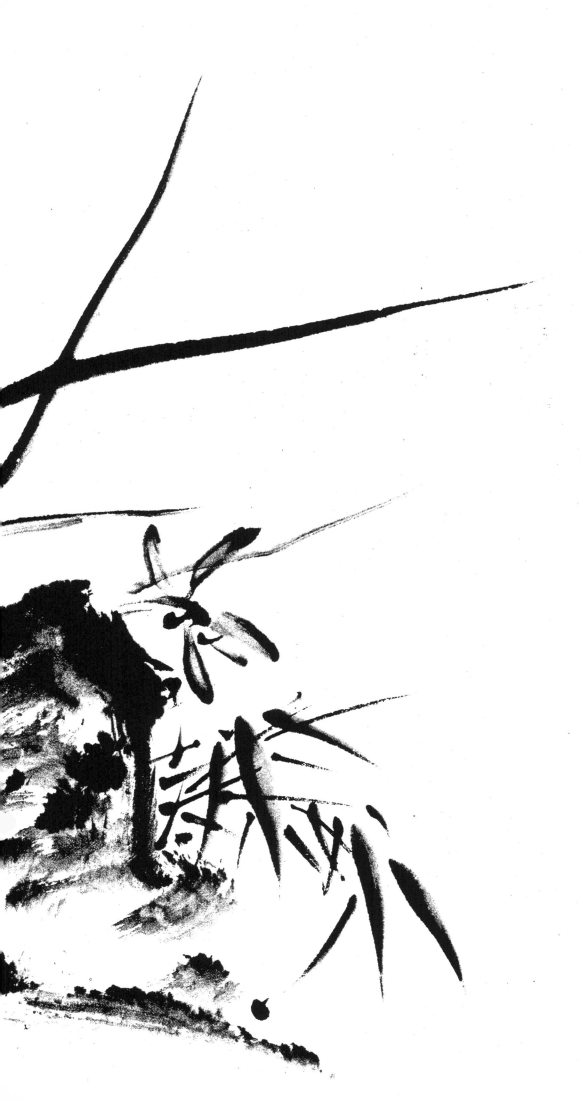

난잎은 그 수효가 적다 해도 風韻飄然하여 조금도 俗塵氣가 있어서는 아니된다.

돌에 三面이 있다 하여, 바위는 그 三面을 표현함으로써 立體感이 생긴다.

渴筆로 그리며, 짙은 먹으로 點臺를 그린다.

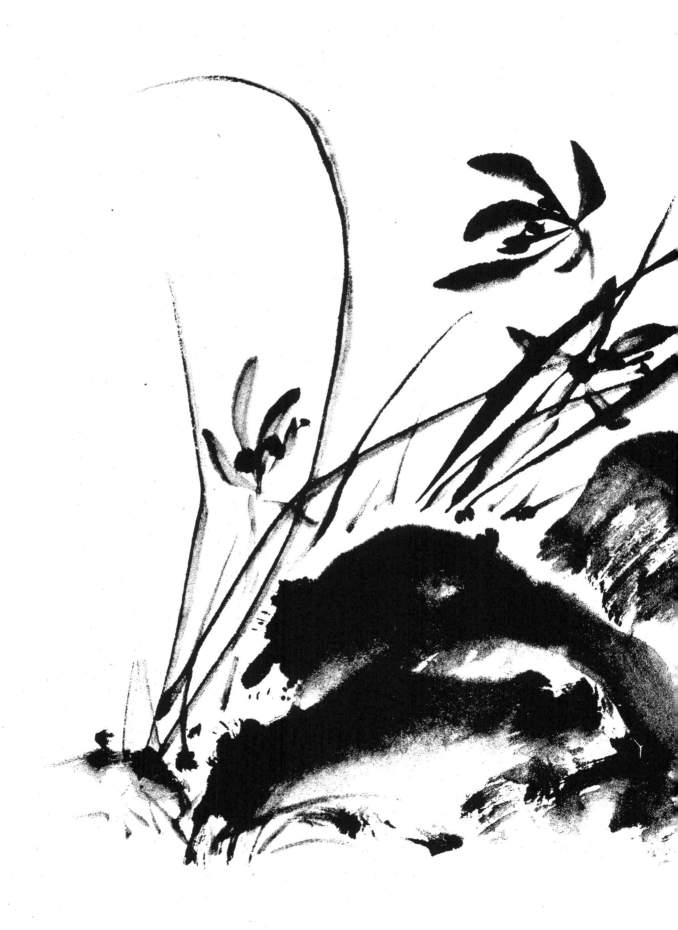

● 꽃 그리는 법

滿開한 꽃은 위를 향해 피고, 막 피어나려는 꽃은 옆으로 비스듬히 기울어져 있다.

맑은 날씨의 난꽃은 햇빛 쪽을 바라보며, 바람이 불 때는 꽃이 웃으며 바람을 맞는 듯하다.

비 오는 날의 난꽃은 이슬을 머금어 고개를 숙이며 편다.

다섯 꽃잎을 손가락을 편듯 그려서는 아니된다.

잎을 그리고 나서 꽃을 그린다.

懸腕으로 가볍게 運筆하고, 筆勢는 圓滑할 것

짙고 흐린 墨色을 충분히 살릴 것.

앞에 있는 잎은 짙고, 뒤에 있는 잎은 흐리게 그린다.

22

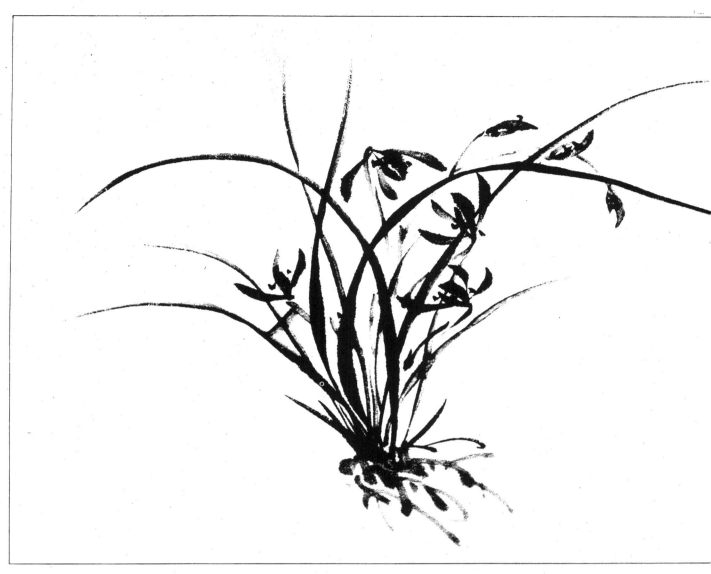

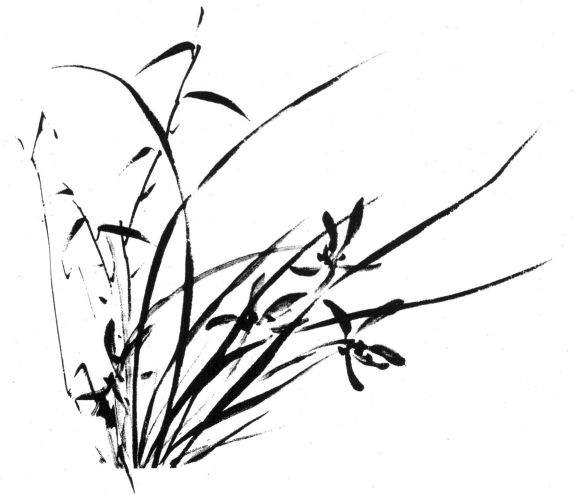

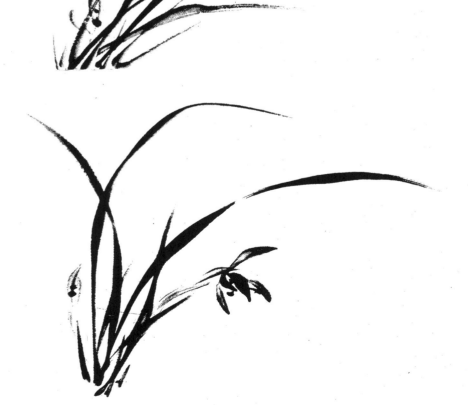

花莖과 花苞

花苞를 그릴 때는 막힘 없이 산뜻하게 運筆한다. 오른쪽으로 향한 것은 중심점 좌측에서부터, 왼쪽으로 향한 것은 중심점 右側에서부터 그리기 시작하여 반월형의 완만한 弧를 서로 어긋나게 그린다.

꽃은, 위로 향한 것, 아래로 향한 것, 전면으로 향한 것, 봉오리 등을 연습한다. 다섯 개의 꽃잎으로 된 꽃에 대하여 봉오리는 세 개의 꽃잎으로 충분하다. 또한 꽃잎의 表裏를 잘 가려서 그리도록 한다.

花莖은 잎 그루터기에 꽂아 넣듯 그린다. 두 개 이상의 꽃을 그릴 때는 높고 낮은 위치를 구성하고 꽃이 어디로 향해 있나를 잘 살필 필요가 있다.

蘭의 꽃잎은 모두 다섯 개까지만, 그 다섯 개 꽃잎을 손가락을 펼친듯 각각 방향이 다르게 그리지 말 일이다. 넓은 꽃잎과 좁은 꽃잎을 잘 배합 구성하여 균형있는 그림이 되도록 하는 것이 중요하다.

바람 앞에 햇빛을 받은 꽃은 부드럽고, 서리와 눈을 거친 겨울을 난 잎은 반쯤 수그러져 잠든 듯한 모습이 된다.

24

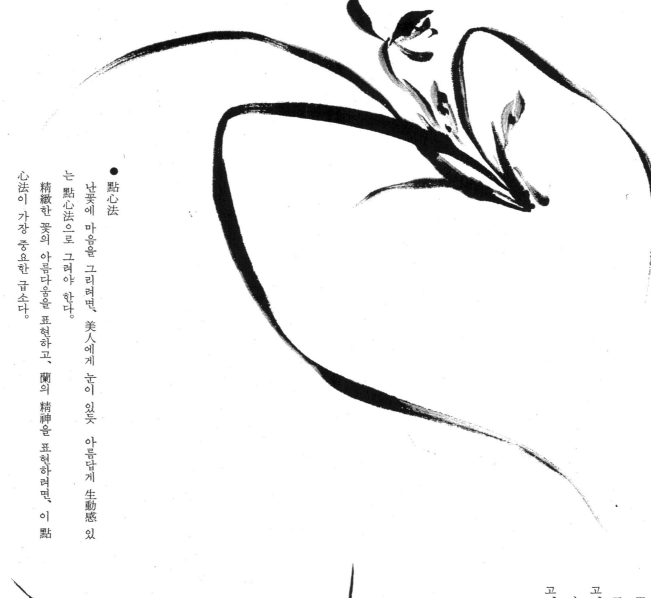

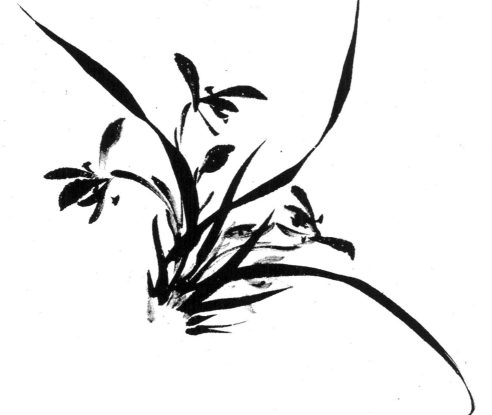

● 點心法

난꽃에 마음을 그리려면, 美人에게 눈이 있듯 아름답게 生動感 있는 點心法으로 그려야 한다.

精緻한 꽃의 아름다움을 표현하고, 蘭의 精神을 표현하려면, 이 點心法이 가장 중요한 급소다.

用筆墨法

元나라 스님 覺隱은 말하기를, 蘭을 그릴 때는 기쁜 마음으로 그리고, 竹을 그릴 때는 怒氣로써 그려라 했다.

난잎은 힘차게 치솟아오르고, 꽃과 꽃술은 부드럽게, 香心을 토하고, 和와 기쁨의 정신을 그리도록 한다.

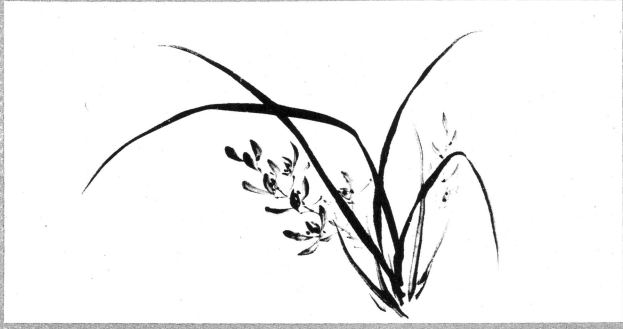

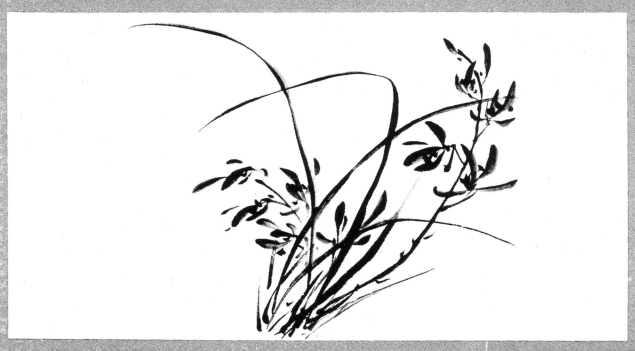

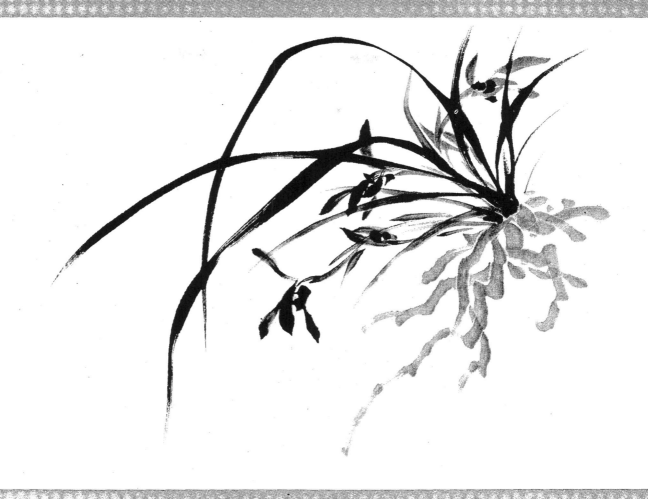

畫 讚

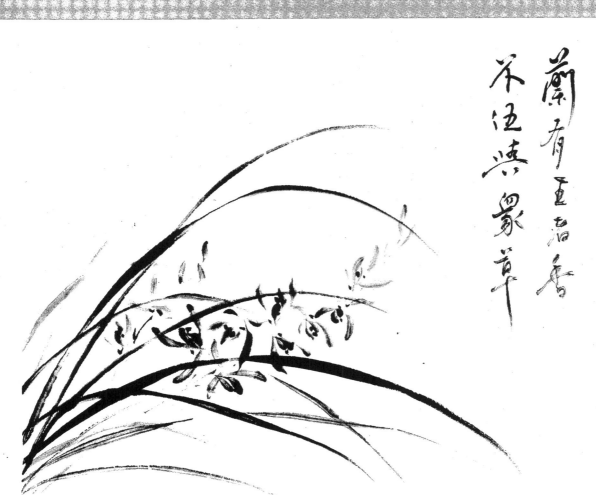

畫題라고도 하며, 그림의 해설이 아니라, 그림에 나타나지 않은 內面의 美를 글씨로 쓴 것이다. 그림과 글씨의 美를 일치시킨 것으로서, 西洋畫에는 이런 書畫 일체의 모습이 없다.

蘭有重香舌
不泥然象草

竹

대의 종류는 많아, 우리 나라는 독자적인 美竹을 산출하여 공예품 기타에 많이 사용되고 있다. 대줄기의 크고 작음, 굵고 가늘음, 잎의 長短, 疎密, 廣狹 등의 차이가 있어, 그 특색을 잘 관찰하여 그릴 필요가 있다.

竹은 虛心淸節 虛心堅節, 碧玉琅玕不受塵, 抱節之無心 등이라 일컬어져,

대 속은 비어 있지만 단단한 마디로써 節度가 지켜지고 정신이 죄어지고 있다.

대쪽 같은 사나이란 비유가 있듯, 구김 없는 산뜻한 琅玕(구슬 이름)의 淸純함, 또한 四季를 통하여 변하지 않는 碧玉 같은 대줄기의 아름다움,

녹색의 잎과 가지가 존중되고, 옛부터 君子의 모습이 있다 하여 四君子 속에 끼어 있다. 이밖에 竹은 三友(松·竹·梅) 三淸(梅·水仙·竹) 등이라 하

여 경사스런 축하 선물로 여겨지고 있다.

南畵나 文人畵에서는 옛부터 墨竹이라하여 水墨으로써 그리고 있다. 墨竹묘사법의 근본을 이루고 있는 것은 宋나라의 文同(文湖州·與可)이라 전해지고 있지만 확실한 근거는 없다. 그 이전에는 鉤勒法이라하여 선으로만 그려가지고 彩色하는 방법을 써 왔다.

송나라의 蘇東坡(蘇軾)가 硃竹(朱竹)을 처음으로 그렸다고 한다. 蘇東坡가 試院에 있을 때 흥이 솟아 대를 그려 보려고 했으나 마침 먹이 없어 곁에 있던 朱筆을 집어 대를 그려 그것을 보고 있던 사람이 「붉은 대가 이 세상에 있읍니까?」하고 반문했다.

소동파는 「그렇다면 이 세상에 검은 대는 있는가?」고 반문했다 한다. 그밖에, 宋仲溫이 朱竹을, 程堂이 紫竹을 그렸다. 晋나라 子猷가 대를 사랑하여 「어찌 하루도 〈우리 님〉 없이 보낼 수 있을소냐?」 하였기 때문에

일명 〈우리 님(此君)〉이라고도 한다. 또한 畵題로서는 「君子」「平安」 등이 라고도 한다.

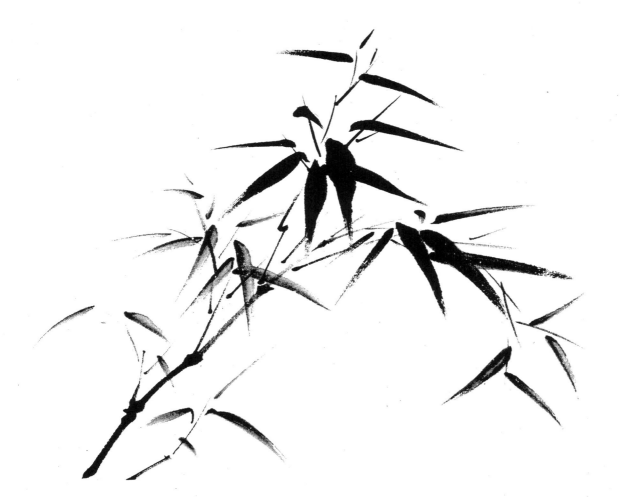

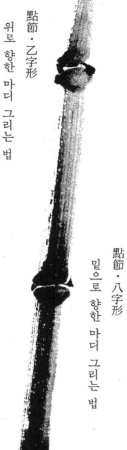

● 대줄기 그리는 법

點節・乙字形 위로 향한 마디 그리는 법

墨竹描法

點節・八字形 밑으로 향한 마디 그리는 법

直筆에 의한 줄기 描法

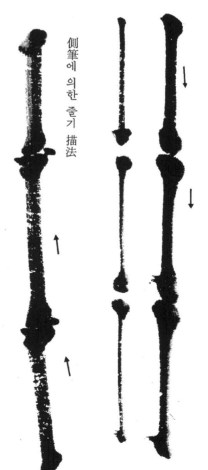

側筆에 의한 줄기 描法

대를 그릴 때는 맑은 마음, 깨끗한 심경으로 그리지 않으면 아니된다. 다만 대의 形狀만을 그리는 게 아니라 「胸中에 成竹이 있으면 則筆墨物과 함께 化한다」라는, 옛말이 있듯, 墨竹을 빌어 자기 마음을 표현하지 않으면 좋은 작품은 태어나지 않는다.

옛 畫法을 배워, 대를 깊이 관찰해서 그림으로써, 대가 지닌 깊은 정신을 파악할 수 있으며, 청정하면서 純正한 墨竹을 표현할 수가 있는 것이다.

墨竹筆法四體라 하여, 墨竹을 그릴 때는 대줄기는 篆書처럼, 마디는 隸書처럼, 가지는 草書와 같이, 잎은 楷書처럼 그리는 게 좋다고 전한다.

대를 그릴 때는 먼저 줄기를 그리고, 가지를 그리고, 마디를 찍고, 대잎을 그리는 것을 순서로 삼는다.

줄기는 밑에서부터 위를 향해 한 마디씩, 또는 밑을 향해 위에서 아래로 「二」字를 세로로 쓰듯 그린다.

墨色은 中墨을 사용하고, 우선 붓을 물로 잘 빨아 손끝으로 물기를 빼고, 붓끝에 약간 물을 묻혀 중간 정도까지 접시 위에서 잘 섞어 淡墨을 찍고, 다시 붓끝에 충묵을 묻히고, 그 끝에 짙은 먹을 찍는다. 즉 하나의 붓촉에 濃・中・淡의 먹이 함께 포함되어, 붓 하나로 三墨의 변화가 절로 나타나는 것이다.

이와 같이 먹의 濃淡을 접시 위에서 잘 고르게 하여 밑에서 위를 향해 한 마디씩 줄기를 그려가고, 마디와 마디 사이는 뿌리 쪽이 짧은 간격이며, 중간은 차츰 길어지고 끝으로 갈수록 다시 짧은 간격으로 그린다. 筆意가 밑에서 위까지 一貫性이 있을 것, 도중 붓을 잇거나 머물지 말 것. 또한 여러 개의 대줄기를 그릴 때에는 墨色에 변화를 줄 것.

줄기는 중간에 혹이 생기거나 먹이 부족해서 끊기거나, 水分이 너무 많아 두툼나무나 파줄기처럼 밋밋한 모양으로 그리지 말 것.

마디와 마디 사이의 길이가 동일하게 길거나 짧거나 해서도 안된다.

두 개 이상의 줄기를 배합해서 그릴 때에는 굵기와 가늘음, 濃淡의 변화를 줄 것. 앞면 중심이 될 대줄기는 짙은 먹으로 그리고, 뒤에 있는 줄기는 차츰 淡墨으로 그려 나가면 畫面 空間에 깊이가 생긴다.

굵은 대줄기를 맨처음 그리고 가느다란 가지를 나중에 그린다. 한 가지가 끝날 때까지 一筆로 그리고, 중간에서 새로 먹을 찍지 않는 게 좋다.

가지를 그리고 나서 잎을 그린다. 잎은 붓끝에 三墨의 濃淡・墨色을 잘 묻혀 단숨에 그리는 게 중요하다. 붓이 중간에 머추거나 잎끝이 갈라지지 않도록 할 것. 형태는 紡錘形인데 꼭지 부분이 끝부분보다 폭이 넓다. 잎끝은 뾰죽하고 날카로운 게 좋다.

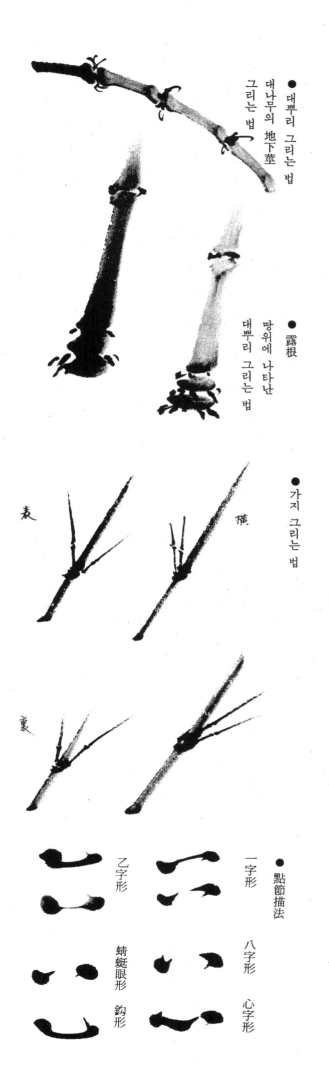

● 대나무의 地下莖 그리는 법

● 露根 땅위에 나타난 대뿌리 그리는 법

● 가지 그리는 법

表　横　裏

● 點節描法

一字形　八字形　心字形

乙字形　蜻蜓眼形　鈎形

竹幹描法의 要諦

대줄기를 그릴 때, 그려서는 아니될 주의점을 다음에 들어본다.

① 對節　몇 개의 줄기를 그릴 때, 줄기가 서로 마주하여 마디가 똑같은 높이로 되지 않을 것. 각 줄기가 平行으로 그려져서도 안된다.

② 挾籬　줄기와 줄기가 엮어져서 울타리 같은 四角形의 구멍이 생기지 않도록.

③ 邊壓　대줄기 한쪽 墨色이 희미하게 긁히다가 끊어지지 않을 것.

④ 衝天　대줄기가 밑에서 위까지 동일한 墨色, 동일한 힘, 동일한 가락으로 하늘을 찌르는 듯한 느낌이 되어서는 아니된다.

⑤ 鶴膝　마디 사이가 굴절하여 학다리 모양이 되어서는 아니된다.

⑥ 排竿　몇 개의 줄기가 동일한 간격으로 平行되지 않을 것.

⑦ 鼓架　세 개의 줄기가 어느 한점에서 교차하여 鼓架처럼 되지 않을 것.

節(마디)의 描法

마디는 위 아래가 서로 호응하는 듯한 형태로 그린다. 마디는 줄기에 억양을 주는 중요한 장소이므로, 확실하게 그려야 한다. 대줄기의 위쪽 마디는 八字形, 아래쪽 마디는 乙字形 등의 방법이 있다.

마디의 기본적 描法으로는 乙字形, 心字形, 一字形, 蜻蜓眼形, 鈎形, 八字形 등으로 밑에서 위로 치켜올리듯 그리고, 중간은 一字形과 心字形으로 점을 그리지 않는 모양으로 그리고, 서로 상하 마디가 호응하듯 둥근 모양이 표현되어, 평판해지지 않는다. 대줄기는 입체감 있는 표현으로 그리면 좋다.

몇 개의 줄기가 엮어져 있는 경우에는 마디의 높이, 위치, 描法을 잘 연구할 것.

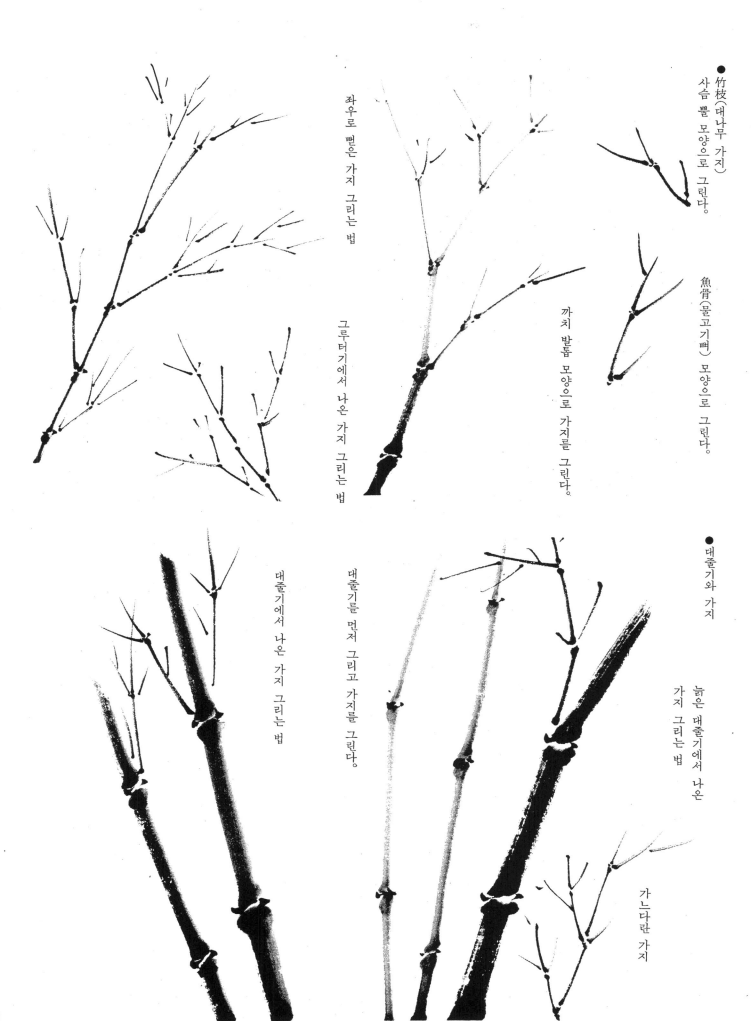

● 竹枝(대나무 가지)
사슴 뿔 모양으로 그린다.

좌우로 뻗은 가지 그리는 법

魚骨(물고기뼈) 모양으로 그린다.

까치 발톱 모양으로 가지를 그리는 법

그루터기에서 나온 가지 그리는 법

● 대줄기와 가지

대줄기에서 나온 가지 그리는 법

대줄기를 먼저 그리고 가지를 그린다.

늙은 대줄기에서 나온 가지 그리는 법

가느다란 가지

● 竹葉

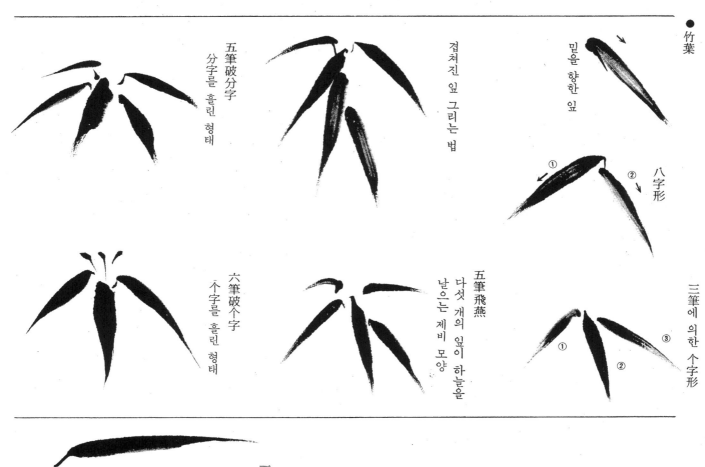

밑을 向한 잎

八字形

①　②

三筆에 의한 个字形

①　②　③

겹처진 잎 그리는 법

五筆飛燕
다섯 개의 잎이 하늘을 날으는 제비 모양

五筆破分字
分字를 흘린 형태

六筆破个字
个字를 흘린 형태

竹葉描法의 要諦(一)

墨竹畵에서는 잎을 그리는 게 가장 어렵다. 잎은 정면、측면、이면 등이 있으며、정면으로 된 잎은 농담의 묵색을 붓에 묻혀 붓끝으로 단단히 直筆로 잎꼭지를 가늘게 그리고、그 잎꼭지 방향으로 붓을 直筆로 하여 누이듯 기울여서 그린다. 잎 끄트머리는 붓끝을 마무리짓듯 하면서 종이에서 누이듯 直筆로 그리게 되므로 잎 中心線을 붓끝이 항상 지나게 되는 것이다.

잎의 배열 방법은 「人」字 모양으로 두 잎을 그리는 人字形、「个」字 모양의 个字形 등이 있으며 이러한 형태를 잘 엮어서 그 모양을 자연스레 흘리며 그린다.

一葉을 孤葉이라고 하여 弦月形으로 그리고、二葉을 迸葉(흩어지는 형태)이라하여 魚尾形으로 그리고 三葉을 攢葉이라하여 금붕어 꼬리 모양으로 그린다. 五葉을 聚葉이라고 한다.

모든 가지는 줄기의 마디로부터 나오며 잎은 그 가지로부터 나오는 것이 보통이다.

가지에 嫩枝、老枝、風枝、雨枝 등이 있는 것처럼 잎도 바람이 있는 날、맑은 날、비가 오는 날 등 자연의 풍취를 표현하는 것이 중요하다.

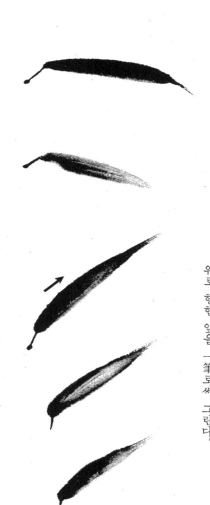

一筆로써、선창가에 대놓은 배모양으로 그린다.

위로 向한 잎을 一筆로써 그린다.

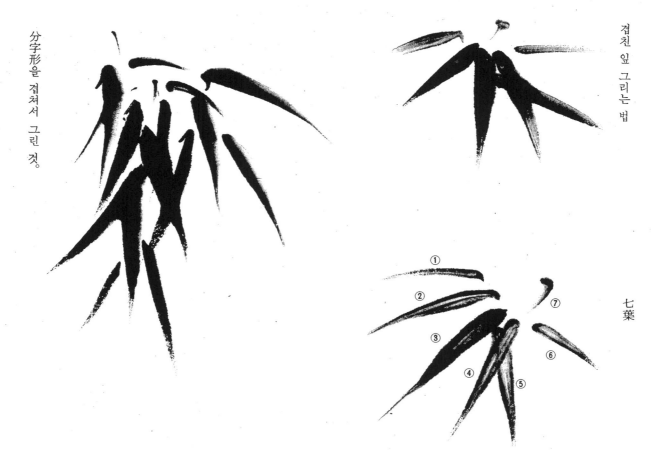

겹친 잎 그리는 법

七葉

分字形을 겹쳐서 그린 것.

① ② ③ ④ ⑤ ⑥ ⑦

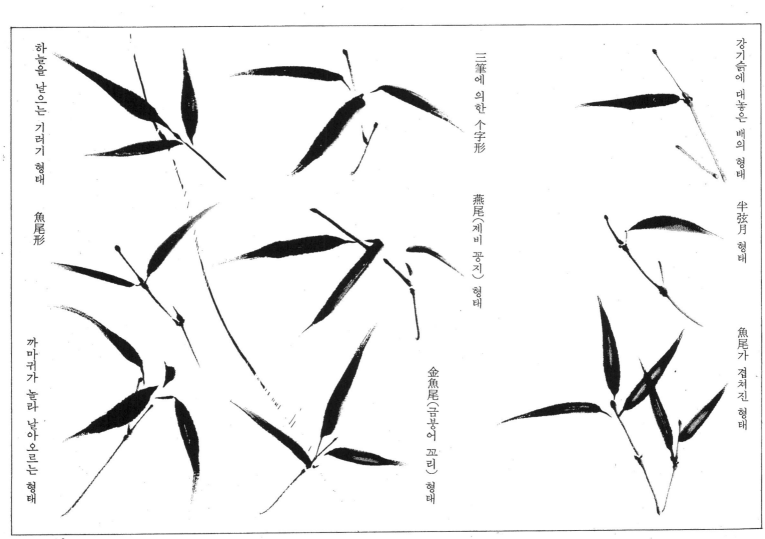

강기슭에 대놓은 배의 형태

半弦月 형태

魚尾가 겹쳐진 형태

三筆에 의한 个字形

燕尾(제비 꽁지) 형태

金魚尾(금붕어 꼬리) 형태

하늘을 날으는 기러기 형태

魚尾形

까마귀가 놀라 날아오르는 형태

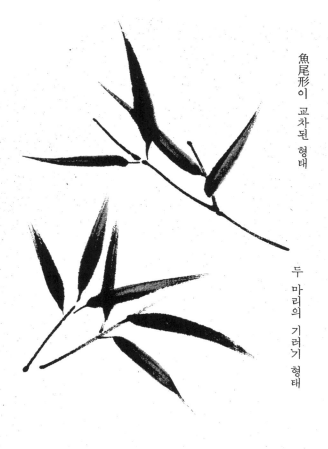

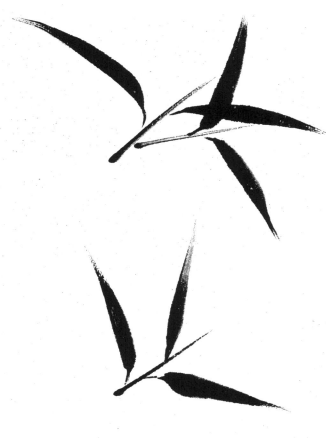

魚尾形이 교차된 형태

두 마리의 기러기 형태

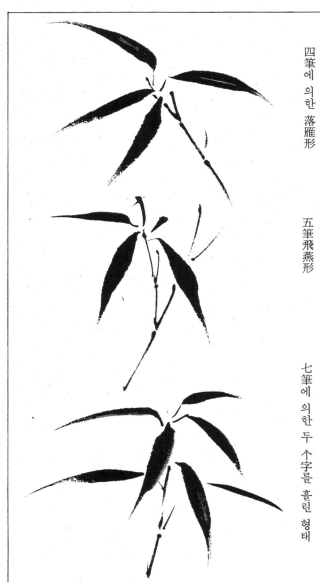

四筆에 의한 落雁形

五筆飛燕形

七筆에 의한 두 个字를 흘린 형태

또한 背面葉、正面葉、下向葉、上仰葉、橫向葉 등 각각 다른 모양의 변화를 잘 포착하여 표현한다.

잎이 겹친 것, 잎의 전후 관계 등은 墨色의 濃淡을 가지고 표현하여, 묵색의 諧調를 화면 전체에 잘 나타나게 하는 게 중요하다.

若竹의 봄잎은 위로 치켜져 있다. 여름잎은 짙게 밀생하여 밑을 향하고 있다. 가을과 겨울잎은 霜雪과 싸워 온 느낌으로 그리면 좋다.

風葉、雨葉、繁葉、老葉、點葉、捲葉、枝葉 등 자연적인 대나무의 정취를 깊이 관찰하여 그릴 필요가 있다.

대잎 描法의 形狀으로는 个字形、介字形、人字形、分字形、弦月形、橫舟形、魚尾形、金魚尾形 등이 있으며, 이것들을 엮어서 飛燕法、破分字法、飛雁法、四筆交魚尾法、一筆橫舟法、偃月、雙雁法、四筆落雁法、五筆飛燕法、疊分字法 등의 묘법이 있다.

34

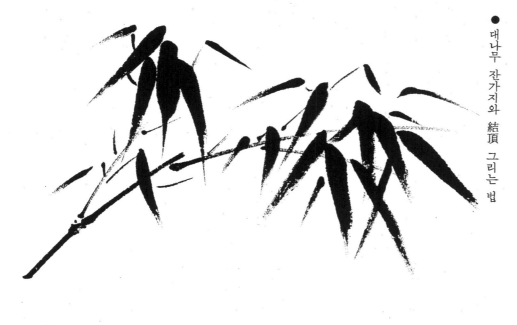

맑은 날의 대잎은 밑을 향한 모습으로 그리고, 이슬을 머금었거나, 비오는 날의 대잎은 밑으로 처져 있다. 바람에 뒤집혀진 잎, 눈에 눌려 있는 잎 등, 竹葉描法의 구성을 가지고 표현된다.

예를 들면 위를 보고 있는 잎은 魚尾法으로, 밑을 보고 있는 잎은 介字法으로 그리면 된다.

잎 表裏의 표현, 그늘과 양지의 잎이 畫面 構成으로 잘 조화되어 있어야 한다.

● 대나무 잔가지와 結頂 그리는 법

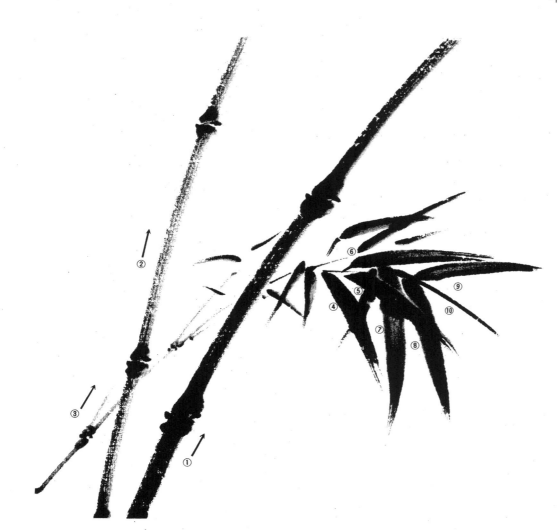

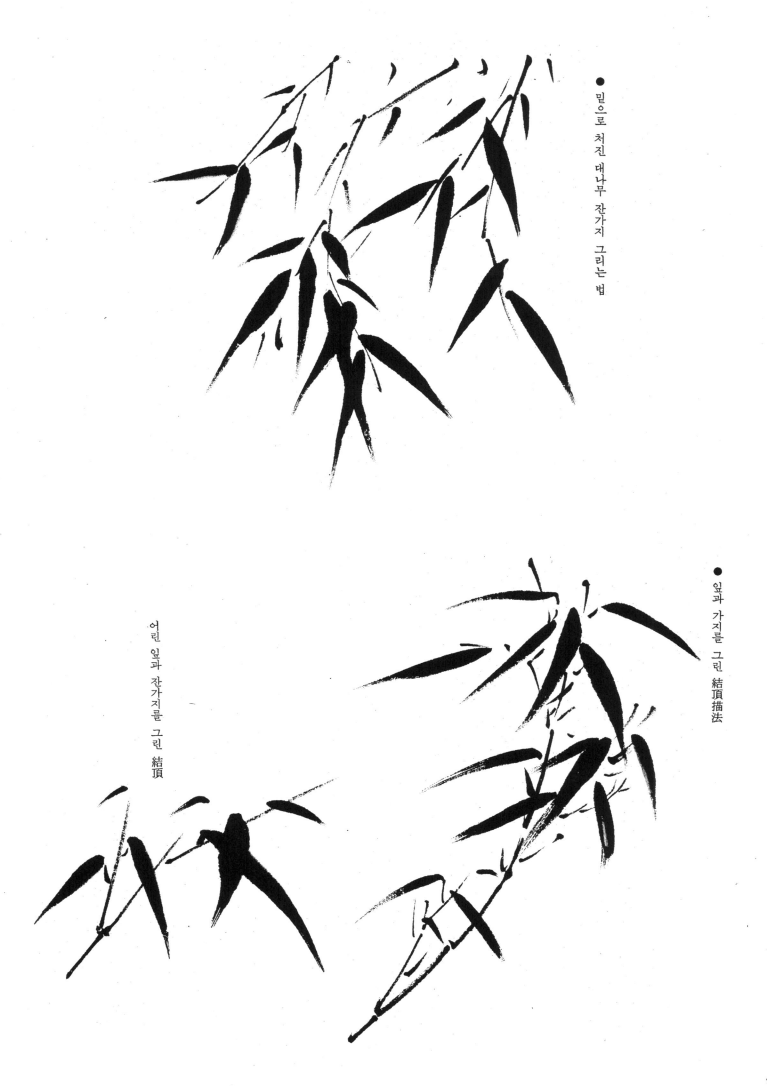

● 밑으로 처진 대나무 잔가지 그리는 법

● 잎과 가지를 그린 結頂描法

어린 잎과 잔가지를 그린 結頂

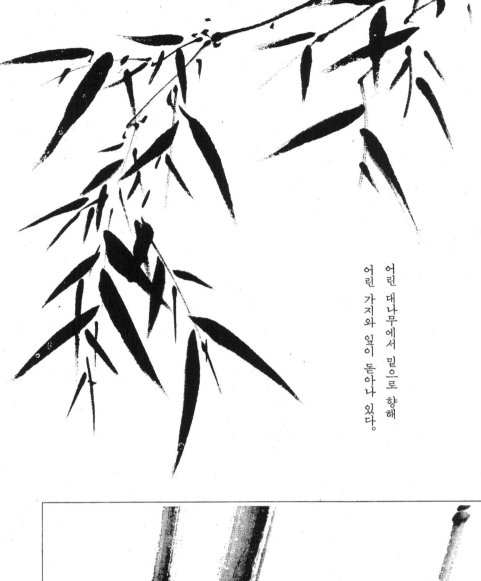

竹葉描法의 네가지 禁忌

一、동일한 형상의 잎을 나란히 그리지 말 것.

二、세 가닥(三枝)의 잎이 叉字形、혹은 (川)字 모양이 되지 않게 그릴 것.

三、네 가닥(四枝)의 잎이 (井)字 모양이 되지 않게 그릴 것.

四、다섯 가닥(五枝)의 잎이 다섯 손가락、혹은 잠자리 같은 모양이 되지 않게 그릴 것.

잎 끄트머리가 뾰죽하게 길어서、갈대 잎처럼 되지 않을 것、둥둥이 주의할 점이다.

어린 대나무에서 밑으로 향해 어린 가지와 잎이 돋아나 있다.

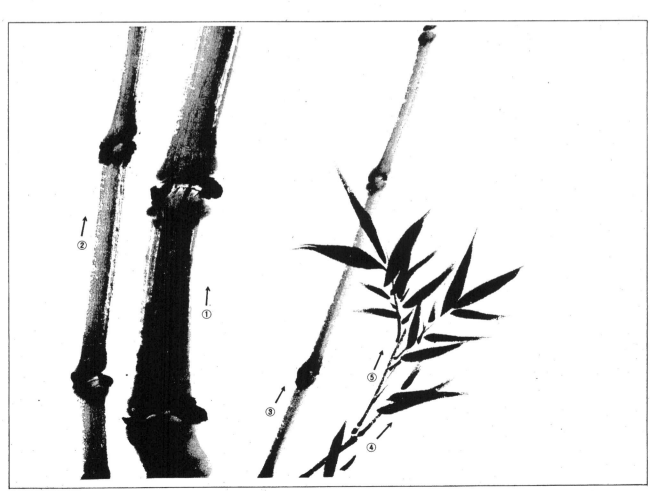

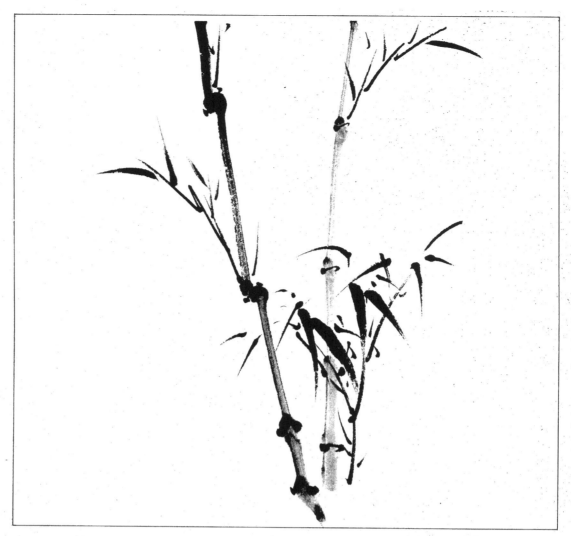

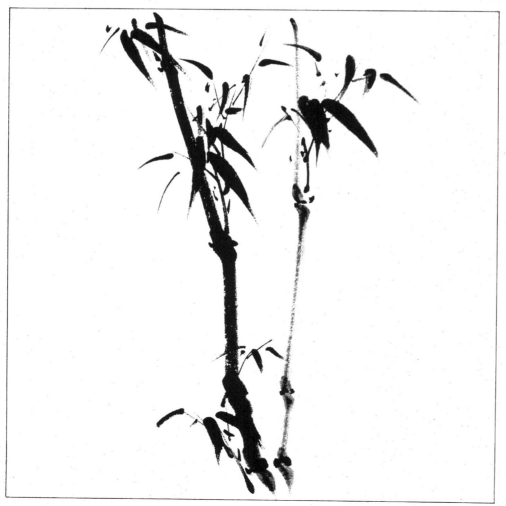

38

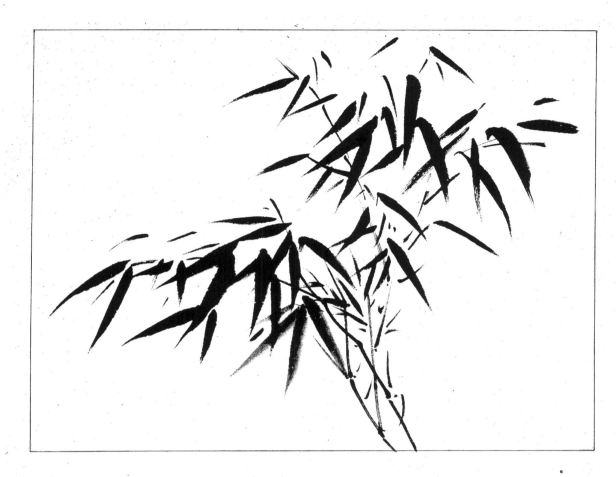

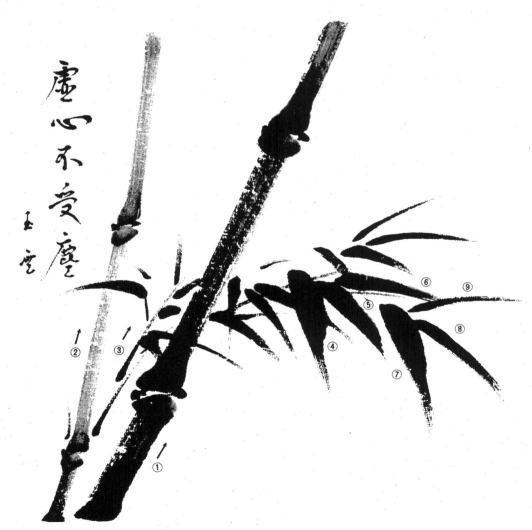

虚心不受塵

玉堂

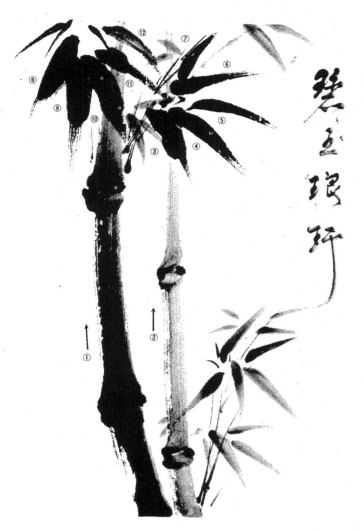

碧玉琅玕

① ② ③ ④ ⑤ ⑥ ⑦ ⑧ ⑨ ⑩ ⑪ ⑫

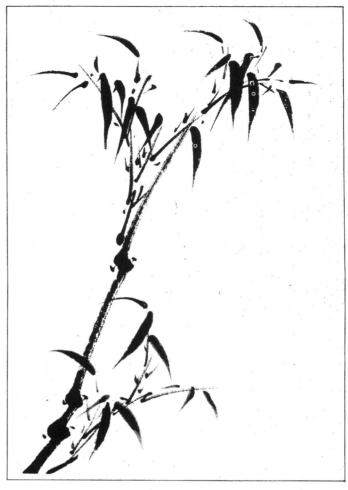

어린 대나무를 그린 것

碧玉琅玕

碧玉처럼 맑으면서 단단하고, 기품이 있으며, 신선하면서 속이 비어 있는

구슬 같은 대줄기의 아름다움을 표현한 말.

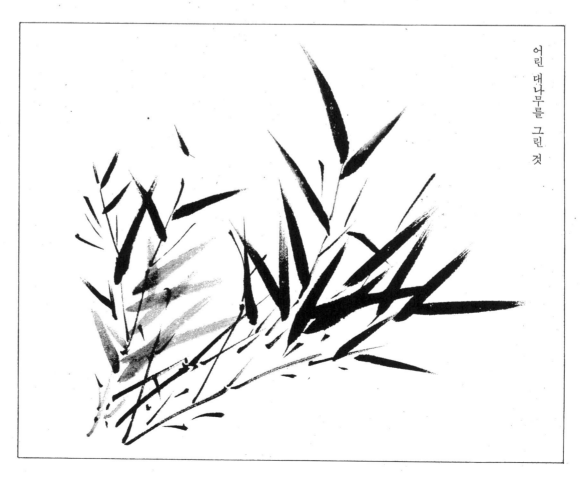

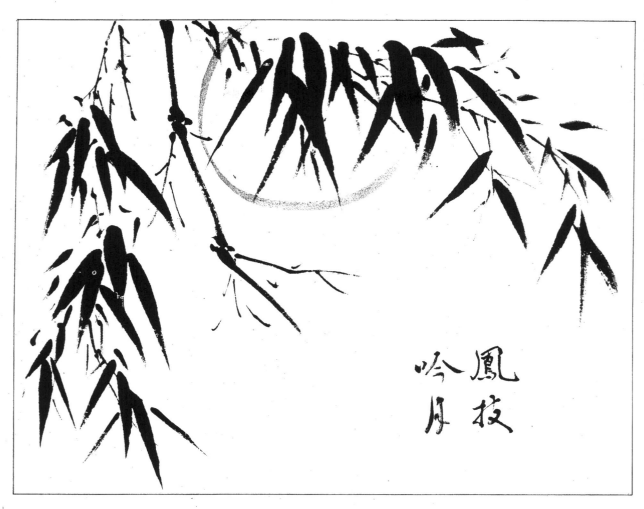

鳳枝
吟月

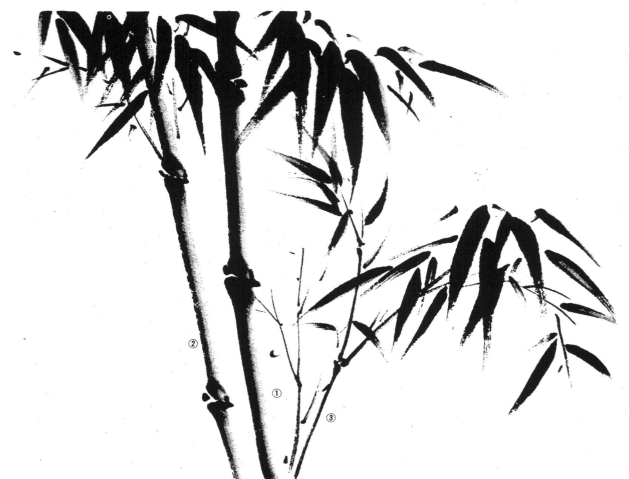

대나무가 구슬처럼 淸高하게 뻗어 脫俗된 모습을 보여주고 있다.

② ① ③

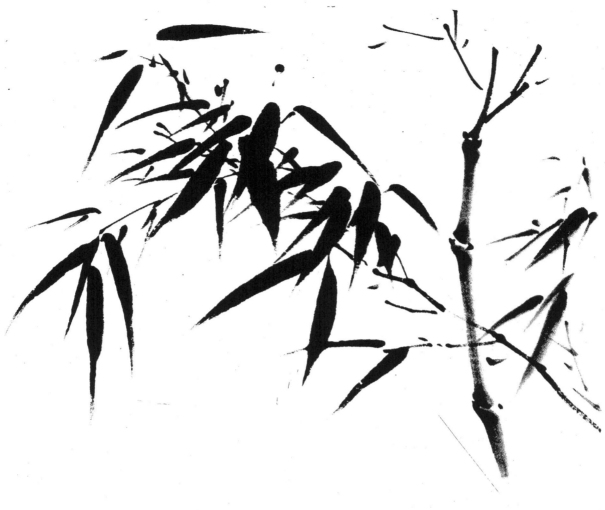

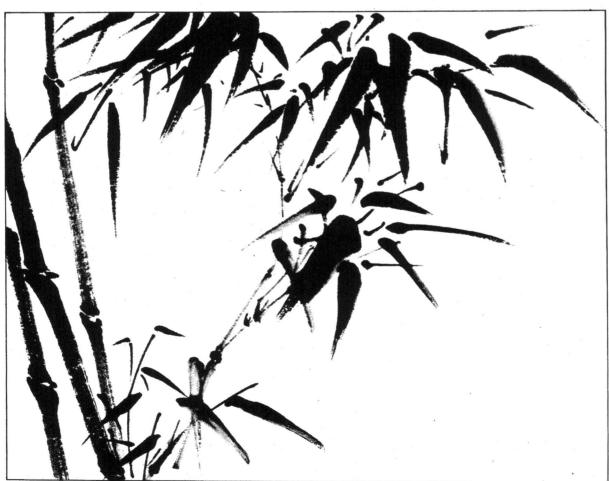

修筼抱節圖
긴 대줄기에는 마디가 있어 節操있는 사람에게 비유된다.

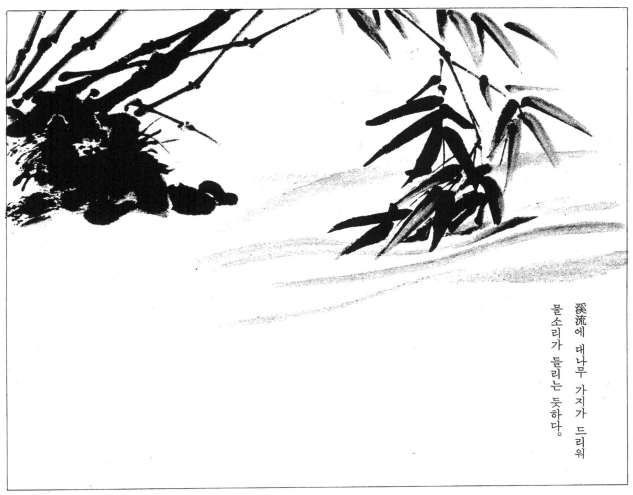

溪流에 대나무 가지가 드리워
물소리가 들리는 듯하다.

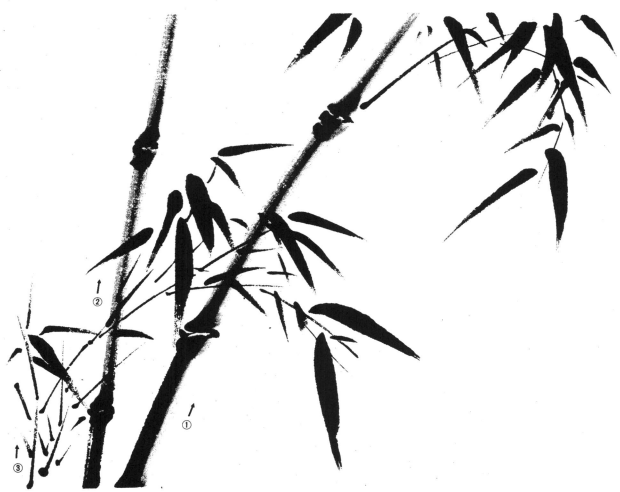

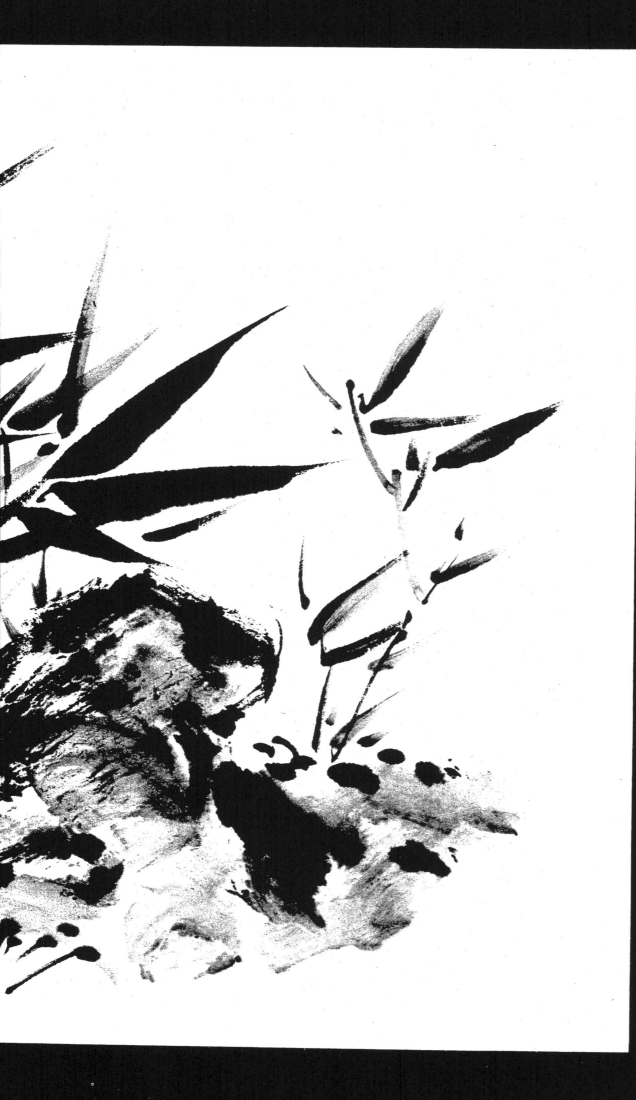

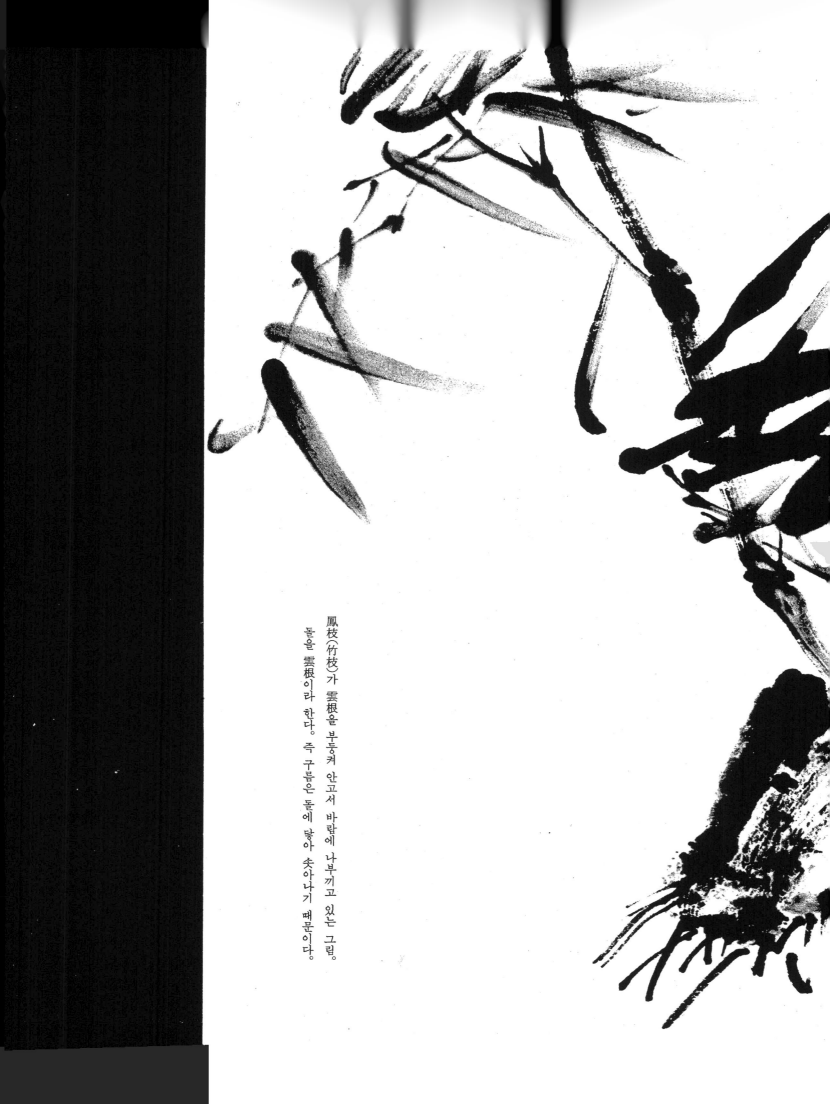

鳳枝(竹枝)가 雲根을 부둥켜 안고서 바람에 나부끼고 있는 그림.
돌을 雲根이라 한다. 즉 구름은 돌에 닿아 솟아나기 때문이다.

墨竹에 의한 風情描法 (芥子園畵傳)

風竹 줄기는 곧고 바람에 굴하지 않는 彎辛(대나무는 어떠한 형태로 구부러지건, 마디와 마디 사이에서 구부러지는 법이 없고, 반드시 마디 있는 곳에서 구부러지는 것이다)의 모습으로 그리고, 잎은 바람과 싸우며 흐트러져 있다.

雨竹 비로 인해 줄기가 옆으로 눕혀진 대나무를 그릴 때는, 까마귀가 놀라서 숲을 떠나는 모습으로 그린다.

晴竹 잎을 그릴 때 人字形으로 배열하는 게 좋다.

露竹 晴竹과 雨竹 중간쯤 되는 느낌으로 그린다.

雪竹 아래로 처진 줄기나 가지를 먼저 그리고 나서 하얗게 눈이 쌓인 부분을 그리기 위해 종이에 기름을 칠하고, 그 종이를 그림 위에 올려놓고 눈 쌓인 부분만을 도려내어 積雪의 형태를 남긴채 淡墨을 칠하고서 그 기름 종이를 떼어내면 눈 쌓인 부분이 하얗게 남는다.

若竹 어린 잎 하나하나가 겹쳐진 느낌으로 그린다.

老竹 조그마한 잎을 가지끝에 그리고 結頂에다 또한 커다란 잎을 그려 머리끝의 다리 모양 두 잎을 겹쳐서 그린다.

風舞之聲

直節干霄
곧은 줄기가 마디를 안고 높이 하늘을 향해 솟아있는 모습.

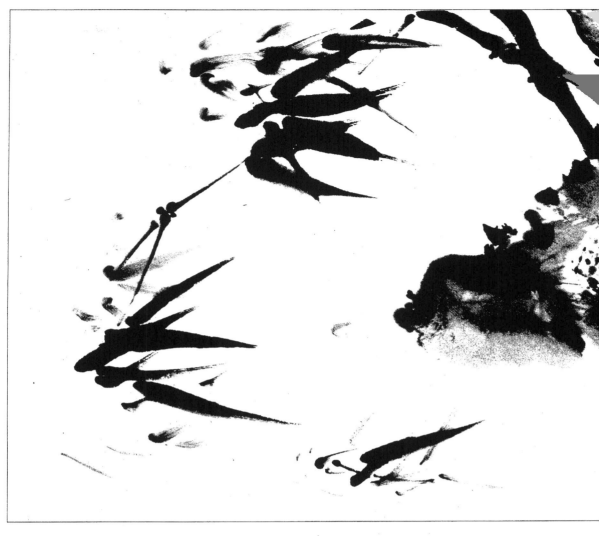

龍孫脫穎
竹筍이 껍질을 벗고 어린 대나무가 되어, 새 가지와 잎을 달고 있는 그림이다.

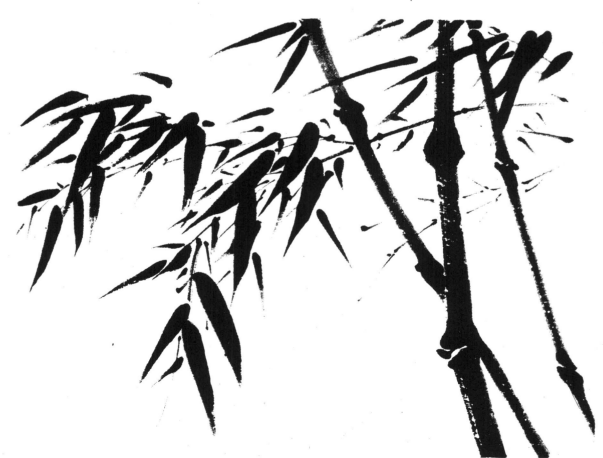

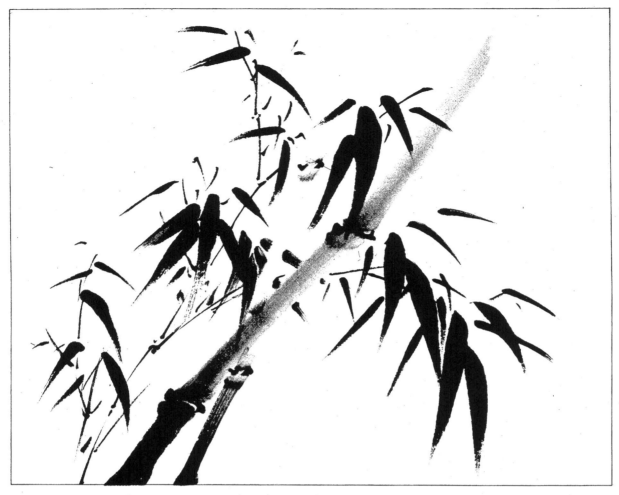

鳳枝(대나무 가지를 말함)
달밤의 대나무를 그린 것.

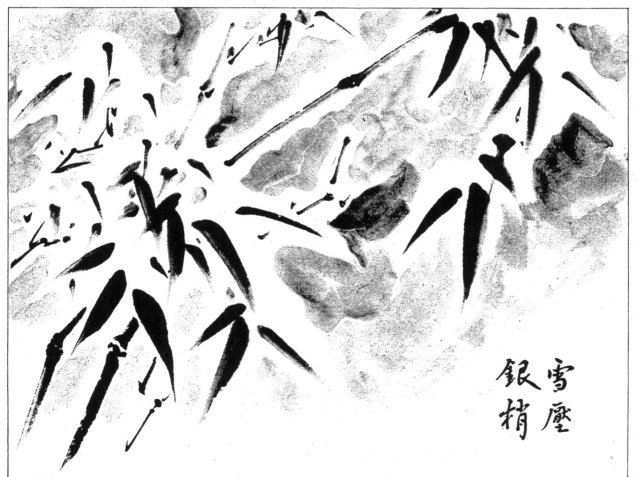

雪壓銀梢

雪壓銀梢
銀梢는 눈쌓인 가지를 말한다.

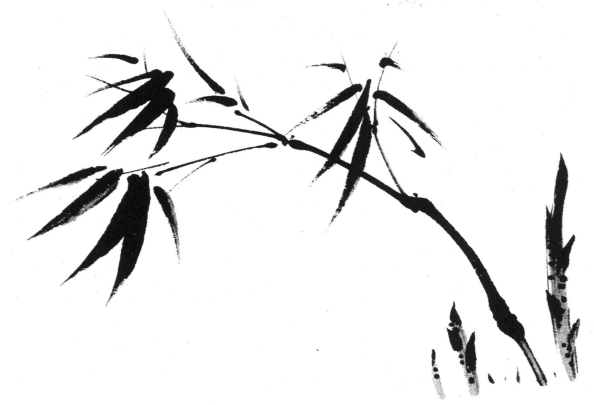

竹筍이 돋아나 있다.
어린 대나무가 바람에 나부끼고 있다.

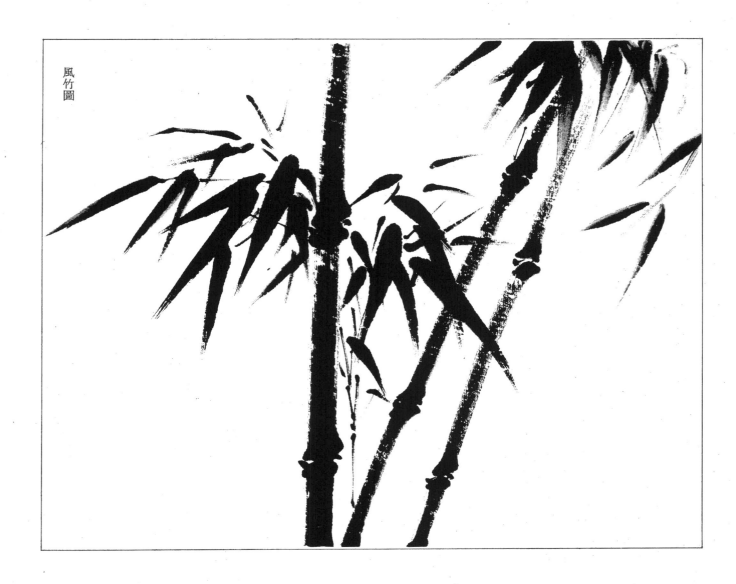

風竹圖

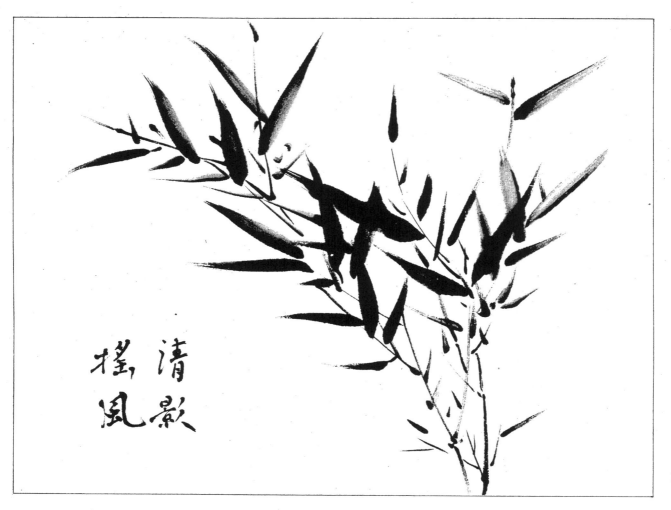

清澄한 대나무 가지와 잎이 바람을 받아 조용히 흔들리고 있는 모습.

搖風 清影

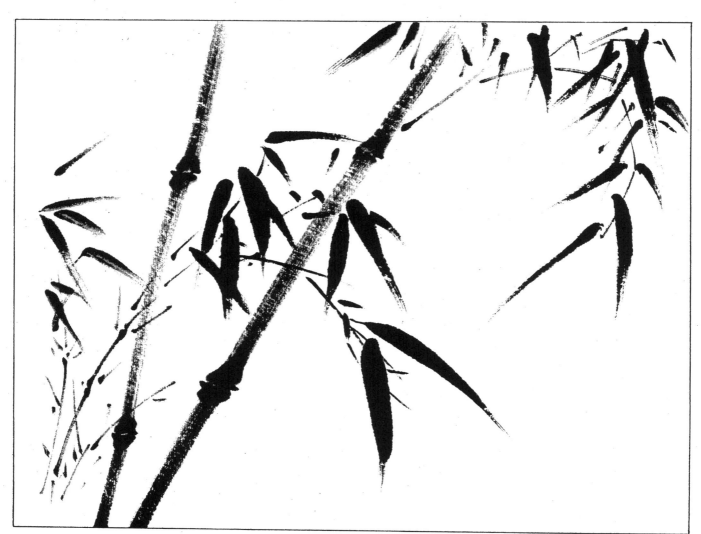

비와 이슬에 젖은 대나무의 모습은 매우 깨끗하고 산뜻하다.

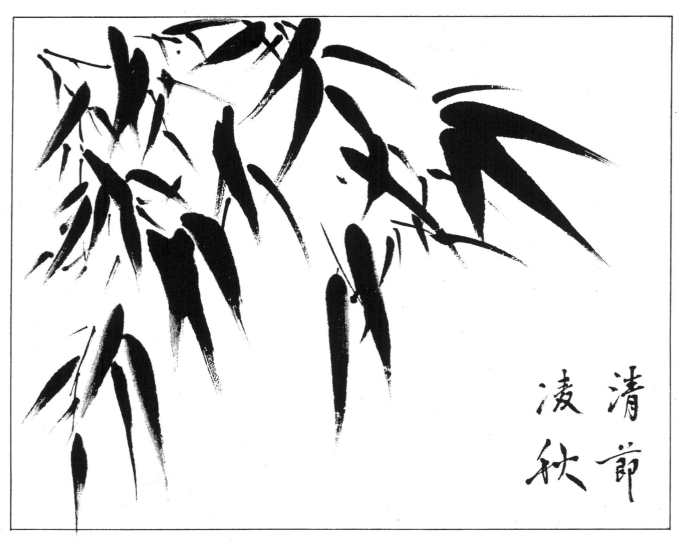

대나무는 깨끗하여 옛부터 그 淸節이 높이 숭앙되고 있다.
바람에 시달려 守節해 온 가을 대나무의 모습이다.

淸節
凌秋

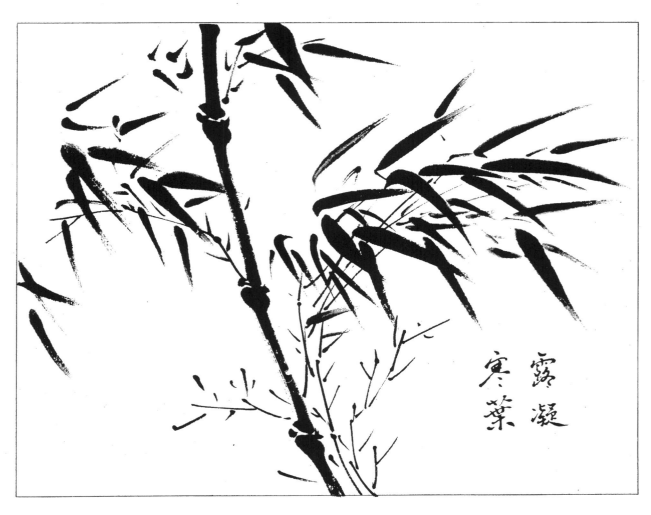

露凝寒葉
늦가을 비바람을 이기며
竹心은 빈채 늘 새로와라.

露凝
寒葉

迎風取勢

더운 여름날, 대잎은 무겁게 고개를 숙이고 고요하다.

그때 서늘한 바람이 불어오게 되면 대잎은 청청하게 생기를 되찾아 발랄해진다.

대줄기를 밑에서 위로 향해 그린다.

다음에 중심이 될 대잎부터 그려 나간다.

雪中竹

대줄기를 그리고 가지를 그린다. 교차된 곳은 그리지 않고 그냥 떼어 놓는다.

잎은 人字, 介字 등 떨어진 느낌으로 변화를 준다. 이 떨어진 빈 자리는 희게 남아서 눈이 쌓인 것을 표현하기 위해서다. 淡墨으로 흰눈 부분을 남기면서 餘白을 그리도록 한다.

대나무는 마디에서 구부러지고 마디 사이는 곧다.

墨竹畵의 構圖

줄기와 마디와 가지와 잎, 이 네가지를 잘 간추리는 게 중요하다.

다음으로는 墨色에 濃淡 변화를 줄 것.

運筆은 무겁고 가볍게, 緩急順逆法이 있다.

笋, 新篁

위에서 밑으로 붓을 놀린다. 竹胎皮(대껍질) 끝은 濃墨으로 그리고, 竹胎는 淡墨으로 그린다.

柔枝滯雨

비에 젖는 대나무

대숲에 내리는 비는 고요하다

잎 끝마다 白玉 같은 이슬이 방울져 더한층

閑寂하다.

대잎을 그릴 때 주의해야할 점

① 如井 井字形으로 네개의 가지 잎을 엮어서 그리지 말 것.

② 似叉(사차) 세 개의 가지 잎이 가랑이 퍼지듯 그리지 말 것.

③ 並葉 두 개의 가지 잎이 같은 길이로 병행하지 않을 것.

④ 正向 대잎이 모두 정면을 보게 그리지 말 것.

⑤ 蜻蜓(청정) 잠자리 날개처럼 그리지 말 것.

⑥ 人手指 사람의 손가락 모양으로 그리지 말 것.

⑦ 罔眼 그물의 눈 모양 잎을 겹쳐서 그리지 말 것.

⑧ 桃葉 복숭아 잎처럼 부드럽고 축 처진 모양으로 그리지 말 것.

⑨ 柳葉 버들잎처럼 연하고 가늘게, 한들거리듯 그리지 말 것.

⑩ 蘆葉 잎을 가늘고 길게, 갈대잎처럼 그리지 말 것.

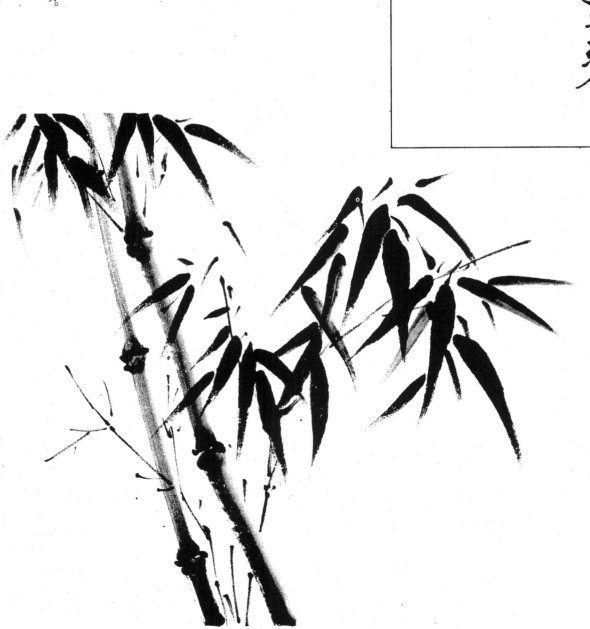

梅

梅花는 엄동 설한을 이기고 百花에 앞서서 그 꽃을 피우며 맑은 향기를 뿌린다. 나무 줄기는 蒼龍(푸른 용)과 같이 눈속에 묻혀 鐵幹仙人인양 고고한 모습이 아주 귀하다.

봄이 와서 梅花가 피는 게 아니라 梅花 가지에서 봄이 태어난다. 매화가 봄을 여는 것이다.

꽃은 白色單瓣인 것이 가장 청초하다. 그리고 그 종류는 白色重瓣、紅色單瓣、紅色重瓣 등 그 종류가 많다. 흰 매화의 청초하면서도 그윽한 淸香은 脫俗의 감이 있어 四君子의 하나로써 옛부터 그림으로 그려져오고, 매화의 그림을 畵梅라 하고 「寫梅」라 한다. 이는 매화의 모습보다도 매화의 정신을 표현하는 것이 더 중요하기 때문이다.

唐宋 이래로 매화를 그리는 방법은 네가지가 있는데, 처음엔 線으로만 그리고 彩色을 했다. 다음에 徐崇嗣(宋時代)가 물감을 사용, 點染하여 沒骨畵를 그렸다. 다음에 宋나라 시대에 雀白이 水墨畵로 매화를 그렸다. 그후 꽃잎을 沒骨(윤곽선을 그리지 아니하고 水墨 또는 彩色으로 대상을 그리는 技法)로 그리지 아니하고 테를 둘러 꽃을 그리고, 꽃잎을 희게 그리는 한 사람은 宋나라의 楊補之부터라고 일컬어져 온다. 이어서 元나라의 吳仲圭 明나라의 王元章 등이 이 기법으로 일세를 풍미했다.

宋代의 楊補之는 매화 그리는 기법에 대해 다음과 같이 말하고 있다. 매화를 그리는 데에는 뿌리와 줄기와 梗과 條와 꽃 등 여섯 부분으로 이루어져 있으므로, 여기에 모두 정통하지 않으면 아니된다고.

梗과 條는 가지를 가리켜 말한다. 중국에서는 옛부터 어린 가지를 梗이라 했다. 거기에는 꽃이 가장 많이 달리는 곳이다. 條는 老幹 또는 枯幹으로부터 위로 향해 일직선으로 뻗은 길다란 새싹 가지를 말한다. 이 條의 부분은 꽃이 달리지 아니하고, 다음해가 되어서야 비로소 꽃이 달린다. 梢(잔가지)는 梗을 가리킨다.

매화나무 줄기는 蒼龍, 鐵幹처럼 힘차게 곧게 그리고, 梗을 그릴 때는 戟 모양으로 그린다. 매화는 피어 있는 창소에 따라서 그 가지의 모양이 다르다.

다란 가지는 화살처럼, 짧은 가지는 戟 모양으로 그린다.

매화나무 줄기를 그릴 때는 줄기와 가지를 構成하거나, 작은 줄기와 가지를 構成해서 그린다.

白梅、紅梅、夜梅、雪梅、月梅 등이 흔히 그려지고 있다.

또한 山水畵 중의 한 點景으로서도 그리는 수가 있다.

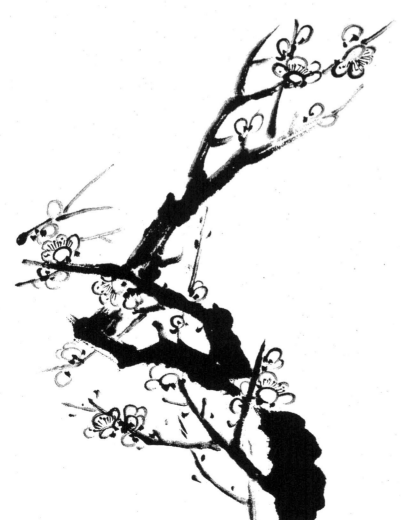

枝・梗의 描寫

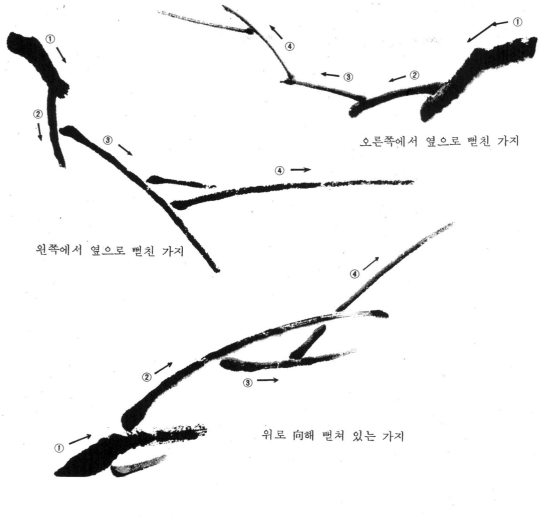

오른쪽에서 옆으로 뻗친 가지

왼쪽에서 옆으로 뻗친 가지

위로 向해 뻗쳐 있는 가지

가지는 그 뻗음새에 따라 上發嫩梗(눈경)(밑에서 위로 뻗은 가지), 右橫梗, 左橫梗 등이라 하여 가지 그리는 기법의 기본으로 삼고 있다.

에서 밑으로 드리워진 가지),

가지는 老枝와 若枝로 구분해서 그리며, 잔가지는 長短으로 변화를 주고 두개의 가지를 동일한 길이로 그리지 아니한다.

매화가지는 淸癯(청구)하며 勁直强剛하므로 懸腕으로 힘차게 빨리 直線的으로 날카롭게 그린다. 버들가지처럼 그려져서는 아니된다.

붓을 잘 빨아 손가락끝으로 물기를 씻은 다음 붓촉 측면에 濃墨을 묻혀, 먹물이 묻지 않은 쪽을 종이에 대고, 붓을 약간 눕혀 잡아당기듯이 작은 가지를 그린다. 가지가 교차된 곳에서는 일단 붓을 떼고, 새로이 그리며, 折轉돼 있는 곳에서는 일단 붓을 되돌려 새로이 그리듯 한다.

가지와 줄기를 그릴 때에는 懸腕直筆로 그리기도 하고, 側筆로 그리기도 하고, 손놀림을 먼저하여 붓촉을 약간 눕히듯 붓을 질질 끌듯하여 그리기도 한다. 나무줄기, 나무가지의 특색을 잘 표현하도록 연구한다. 가지와 줄기의 특색을 잘 표현하도록 연구한다.

짧은 작은 가지를 그릴 때에는 丁點이라 하여 戟 모양으로 힘있게 그린다. 가지와 六십도 내지 直角쯤 되는 작은 가지를 그리기 위해 그 모양이 丁字形이 되므로 이를 丁點이라고 한다.

가지 정면에 나중에 꽃을 그려 넣는 경우에는 미리 그 장소를 예상하여 적당히 비워 놓고 가지를 그릴 것.

丁點을 가지에 그릴 때에는, 하나는 왼쪽에, 하나는 오른쪽에 그리고, 그것이 並列되어서는 아니된다. 丁點은 힘있게 그린다.

가지를 그리는 데에는 여섯가지 기법이 있다. 즉 偃枝(밑을 향한 가지), 仰枝, 覆枝(뒤덮인 가지), 從枝(종속돼 있는 가지), 分枝(갈라져 나온 가지), 折枝(구부러진 가지) 등의 구별이 있다.

작은 가지를 그리는 데에는 八結法이 있다. 즉 기다란 잔가지, 짧은 잔가지, 어린 잔가지, 겹쳐져 있는 잔가지, 고립돼 있는 잔가지, 갈라져 나간 잔가지, 괴상한 형태를 한 잔가지 등이 있다. 이와 같이 생김새의 특색·변화를 잘 관찰하여 調和와 統一을 생각하면서 構成하는 것이 중요하다.

가지에서 잔가지가 뻗친 상태를, 앞뒤 가지를 그릴 때에는, 한군데에서 한쌍의 가지가 뻗치게 하지 말 것. 앞가지를 그릴 때에는 前枝를 먼저 그리고 後枝는 앞가지보다 엷은 먹으로 그릴 것.

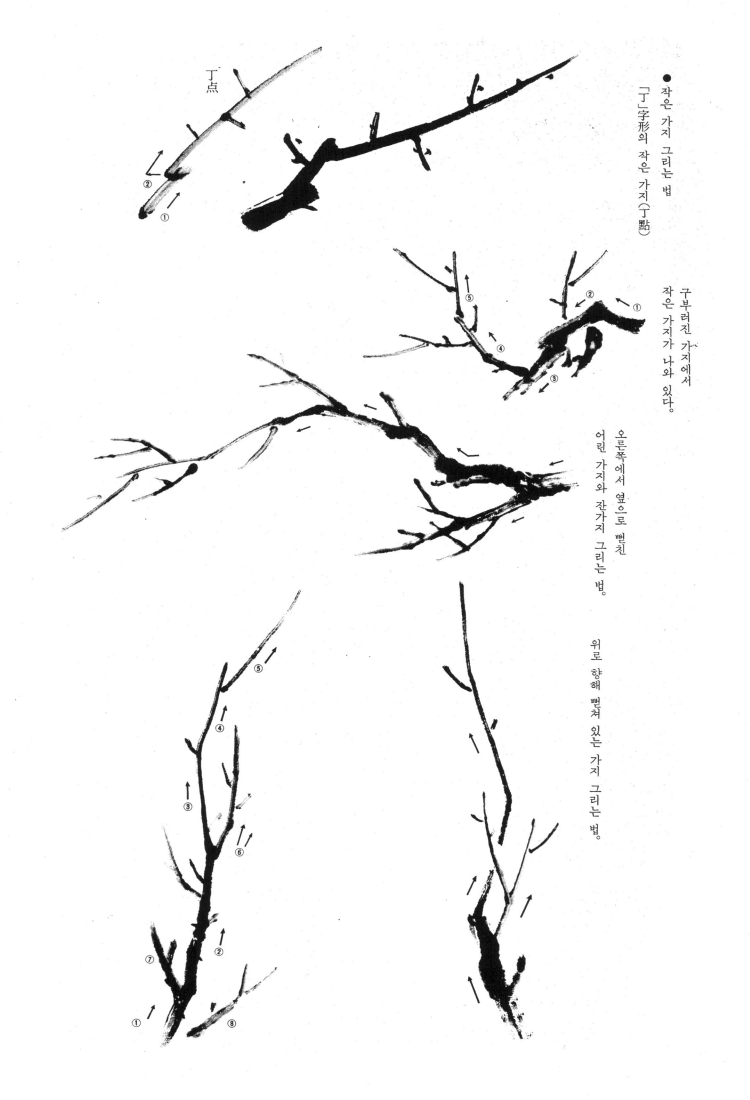

丁点

② ①

● 작은 가지 그리는 법

「丁」字形의 작은 가지(丁點)

② ①

⑤ ④ ③

구부러진 가지에서

작은 가지가 나와 있다.

오른쪽에서 옆으로 뻗친

어린 가지와 잔가지 그리는 법.

⑤

④

③

⑥

②

⑦ ①

⑧

위로 향해 뻗쳐 있는 가지 그리는 법.

56

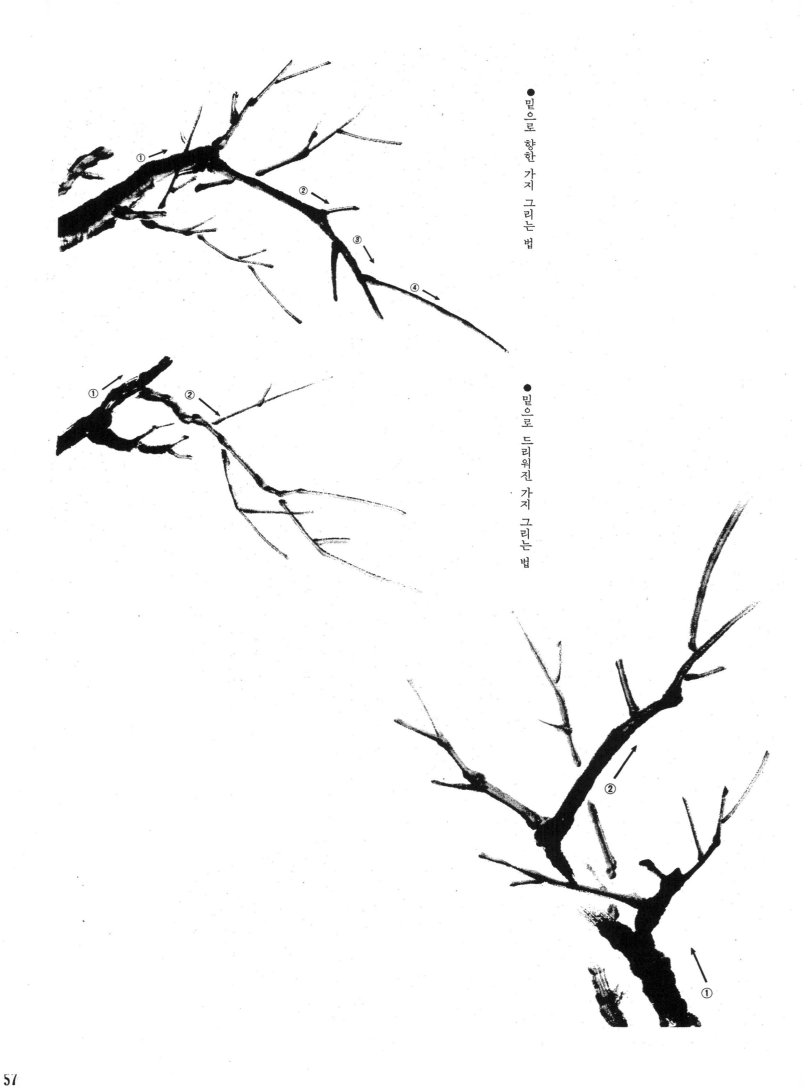

「鐵幹이 봄빛 속에 누워 있다」는 말이 있듯, 매화나무의 줄기는 勁直强剛 하면서 깔깔한 느낌을 주는 필치로 그린다. 매화 그림은 줄기의 구성이 가장 중요하므로, 그 굵기나 가늘음, 濃淡, 長短, 方向, 材質感, 배열 된 각도 등으로 그림의 構圖가 결정된다.

매화나무 그리는 법에는 열 가지 종류가 있다. 枯梅(老木)、新梅(若木)、繁梅、山梅、疎梅、野梅、官梅(官廷뜰에 있는 매화)、江梅、園梅(정원 속의 매화)、盤梅(분재에 심은 매화)가 있으며, 그 장소와 위치에 따라서 가지의 뻗음이 다르다.

매화나무의 줄기와 가지는 「女字法」이라든가 「又字法」이라, 하여, 「女字」의 字形처럼 서로 교차시켜 구도를 잡는 게 좋다. 커다란 가지와 잔가지에는 마디를 그려 넣기도 한다. 墨色은 늙은 나무줄기와 굵은 가지는 엷게, 어린 가지와 가느다란 가지, 짧은 가지 등은 짙은 먹으로 그리는 게 좋다.

붓을 잘 빨고 훔친 다음, 붓촉 측면에다 中墨을 묻혀, 그 中墨이 묻진 않은 반대쪽을 종이에 대고 側筆로 두툴두툴한 느낌을 표현하기 위해 逆手로 밑에서 위로 향해 줄기를 그려 나간다.

가까운 잔가지를 濃墨으로, 뒤쪽 굵은 가지를 淡墨으로 그리면 遠近感이 살아 畵面空間이 넓어진다.

늙은 나무 줄기엔 點苔를 그린다. 매화나무는 勁直强剛, 줄기가 꺼칠꺼칠, 두툴두툴하고 껍질이 벗겨져 있는 곳도 있으며, 단풍나무나 느티나무 같은 보통나무와 다르므로, 點苔를 그림으로써 그 특색을 표현할 수 있다. 點苔는 붓촉 측면에 濃墨을 묻혀 줄기에 꽉 누르듯 친다. 크고 작은 점과 점사 이에 변화를 주면서 律動感을 갖게 한다.

若枝

늙은 나무에서 위로 곧장 하늘로 뻗친 새 가지를 말한다. 잔가지를 나란히 그릴 때에는 並行이 되거나 길이가 동일하게 그리지 말 것. 잔가지에는 꽃과 가시를 그려서는 아니된다.

향해 단숨에 그린다. 直筆로써 위를

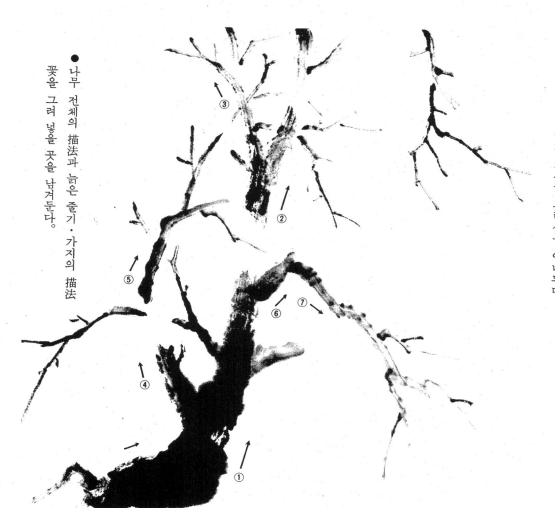

● 나무 전체의 描法과 늙은 줄기・가지의 描法
꽃을 그려 넣을 곳을 남겨둔다.

梅花의 描法

梅花에는 꽃잎이 다섯 개, 네 개, 여섯 개 달린 것 등이 있지만 보통은 다섯 개이다. 매화에는 게는 같은 봉오리, 반쯤 벙근 것, 활짝 핀 것, 시들기 시작하는 것 등 변화가 많으므로, 實物을 잘 관찰해서 그릴 것이며, 꽃의 精靈을 그려내도록 하지 않으면 아니된다.

꽃을 그리는 방법에는, 꽃잎을 線으로만 그리는 법과, 沒骨法으로 그리는 법이 있으며, 꽃잎을 線으로 그리는 것을 暗梅法이라 한다. 暗梅法은 주로 紅梅화 夜梅를 그리는 데에 적합하다.

線으로 그리는 것을 圈法(圈點法)이라 한다. 붓을 물에 잘 빨아, 붓촉 측면에 약간의 濃墨을 찍고, 먹이 묻지않은 反對側으로 거의 半圓을 그리듯 直筆로 둥그라미를 그리는 요령으로, 運筆의 처음과 끝마무리 轉折에 抑揚이 나타나도록 그린다.

一筆로 한잎씩 단숨에 다섯 잎을 그린다.

首部의 起筆은 강하게, 終部는 힘을 빼듯이 그린다. 꽃잎 모양은 뾰족하지도 않고 너무 둥을지도 않게 그린다.

꽃잎 끝을 뾰족하게 하여 크게 그리면 복숭아꽃이 된다. 꽃잎과 꽃잎 사이가 너무 벌어지면 梨花처럼 된다. 또한 서로 인접한 꽃잎과 꽃잎이 너무 겹쳐지는 것도 좋지 않다. 잘 연습해서 형태에 구애됨이 없이 자유로운 기분으로 그린다면 氣韻 있는 꽃이 된다. 매화는 벚꽃이나 桃花와는 달라서 위엄있는 生氣와 風格이 있어야 한다.

暗梅花는 물에 빤 붓촉에 濃墨의 三墨을 찍어, 圈法과 마찬가지로 運筆을 하는데, 線으로 그리는 게 아니므로 다섯 개 꽃잎이 먹의 濃淡으로 다섯 개 꽃잎을 단숨에 그리고 墨色에 변화를 나타낼 것.

桃花에는 반드시 꽃받침이 있으며 꽃받침은 반드시 꽃받침에 붙어 있다. 꽃받침은 濃墨으로 호랑이수염 모양 힘있게 그리고,그 끝에 花粉點을 그린다.

花藥는 丁字形의 三點을 찍어 그린다. 이것은 실제의 것보다 크게, 강하게, 짙게, 뾰족한 모양으로 그리면 그 生氣를 잘 표현할 수가 있다. 정면을 향한 것, 옆으로 향한 것, 밑을 향한 것, 뒤로 향한 것 등의 꽃받침 描法을 작품에 따라 연구한다.

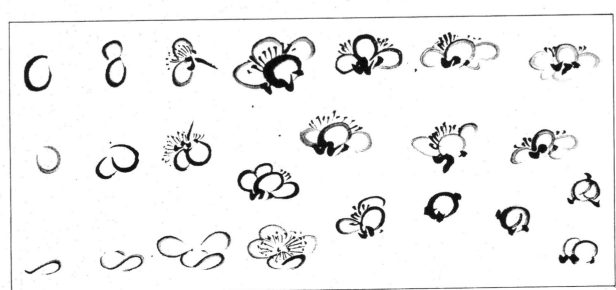

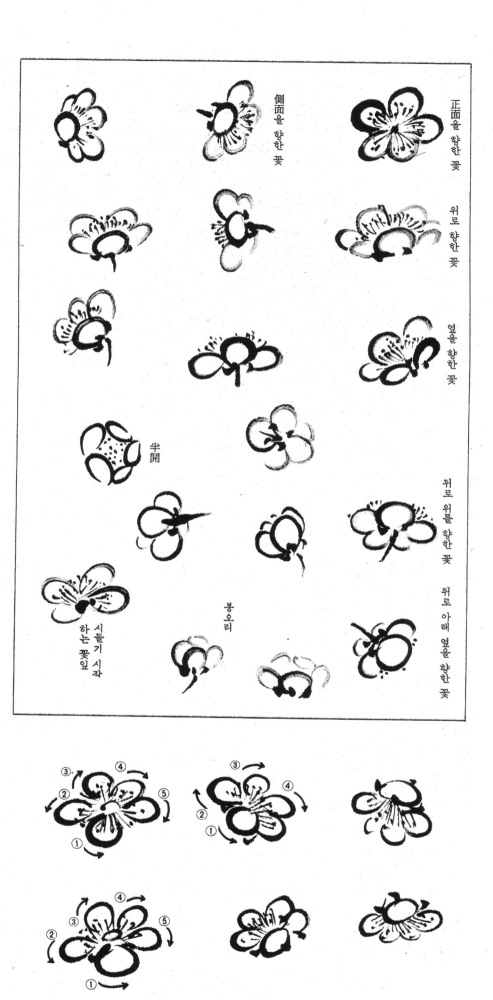

梅花를 그리는 데 네가지 글씨가 있다

一、꽃을 겹쳐서 그릴 때에는 「品」字 모양으로 構成하면 좋다.

二、가지가 서로 엮어져 있을 때는 「又」字 모양으로 한다.

三、줄기가 겹쳐 있을 때에는 「椏」字 모양으로 그린다.

四、잔가지가 겹쳐 있을 때에는 「爻」字 모양으로 한다.

이상은 梅花를 그릴 때의 구성법을 네가지 글씨에 비유한 것이다.

梅의 構圖法

① 가지는 나란히 나와 있으면 안된다.

② 꽃은 나란히 피어 있으면 아니된다.

③ 꽃이 피기 전의 萌芽를 나무에 點描할 때, 나무에 나란히 그려서는 아니된다.

④ 나무 줄기를 나란히 접근시켜 그려서는 아니된다.

⑤ 가지에는 剛直한 것과 부드러운 느낌을 주는 것이 있으며, 꽃에는 大小와 主從이 있어 이것들이 서로 對立하여 調和있게 그려져야 한다.

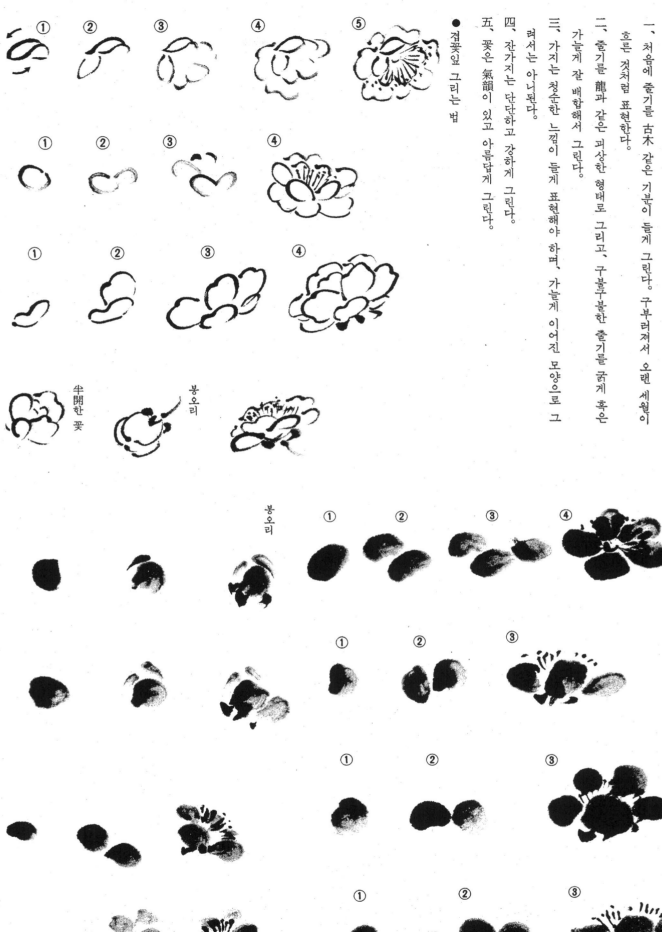

寫梅의 要諦

一, 처음에 줄기를 古木 같은 기분이 들게 그린다. 구부러져서 오랜 세월이 흐른 것처럼 표현한다.

二, 줄기를 龍과 같은 괴상한 형태로 그리고, 구불구불한 줄기를 굵게 혹은 가늘게 잘 배합해서 그린다.

三, 가지는 청순한 느낌이 들게 표현해야 하며, 가늘게 이어진 모양으로 그려서는 아니된다.

四, 잔가지는 단단하고 강하게 그린다.

五, 꽃은 氣韻이 있고 아름답게 그린다.

● 겹꽃잎 그리는 법

半開한 꽃

봉오리

● 紅梅, 夜梅를 水墨畫로 그리는 법

봉오리

① 一丁(꽃받침 그리는 법)

丁을 그릴 때는 丁香 모양으로 그린다. 丁은 반드시 나무에 붙어 있어야 하며, 하나는 왼쪽, 하나는 오른쪽에 그리는 게 좋다. 서로 나란히 붙어 있으면 아니된다. 丁點을 그릴 때는 똑바로 힘있게 그릴 것.

② 二體(梅根 그리는 법)

梅 뿌리는 두 가닥을 나누어서 그릴 것. 하나는 크게, 다른 하나는 작게 좌우 방향으로 뻗도록 그린다. 작은 것은 커다란 뿌리보다 굵지 않게 그릴 일이다.

③ 三點(꽃받침 그리는 법)

蔕을 그릴 때는 丁字 모양으로 그리는 게 좋다. 그리고 위를 넓게 밑을 좁게 點으로 그린다.

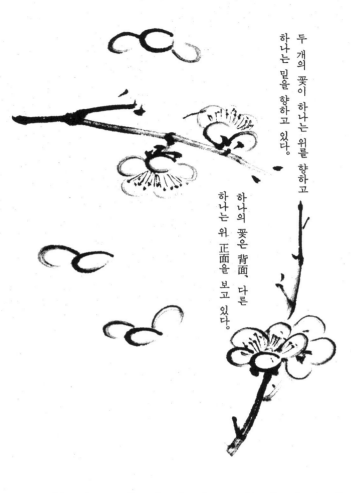

하나의 꽃은 背面, 다른 하나는 위 正面을 보고 있다.

두 개의 꽃이 하나는 위를 향하고 하나는 밑을 향하고 있다.

● 꽃과 가지 그리는 법

네 개의 꽃이 위를 보고 있는 모습

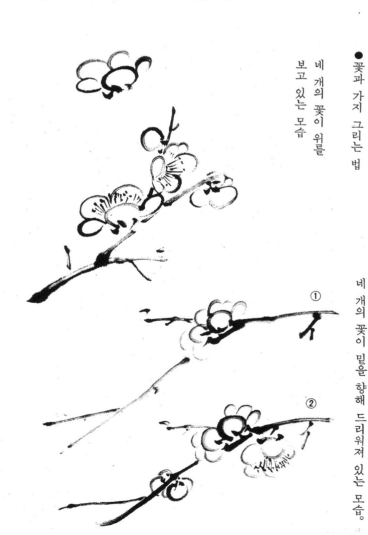

네 개의 꽃이 밑을 향해 드리워져 있는 모습.

①

②

④ 四向(줄기 그리는 법)

매화나무 줄기는 위에서 밑으로 향한 것도 있고, 밑에서 위로 향한 것도 있다. 또한 오른쪽에서 왼쪽으로, 왼쪽에서 오른쪽으로 뻗친 것도 있다. 이러한 形態, 方向 등을 잘 구성할 것.

⑤ 五出(꽃잎 그리는 법)

꽃잎 끝이 뾰족하거나 둥글지 말 일이며, 자연스런 筆致로 그리는 게 좋다. 거의 다 핀 꽃은 다섯 개 꽃잎이 다 보이는 법이며, 반쯤 핀 꽃은 꽃잎 수효의 반밖에 보이지 않으므로, 이런 것들을 잘 연구해서 그릴 필요가 있다.

⑥ 六枝(가지 그리는 법)

가지를 그릴 때에는 밑으로 향한 가지, 위로 향한 가지, 뒤덮인 가지, 옆 가지에 딸려있는 가지, 갈라진 가지, 구부러진 가지 등이 있으며, 또한 遠近 관계, 上下 관계를 잘 엮어서 표현하지 않으면 아니된다.

⑦ **七鬚(칠수)(꽃술 그리는 법)**

꽃술 중앙에 있는 것은 雄蕊(웅예)로서, 花粉 봉지가 없어 강하게, 길게 그리며 주위의 雌蕊(자)는 중앙의 雄蕊보다 짧아, 길고 짧은 것들이 섞여 있어 그 끝에 다 花粉點을 찍는다. 이 모든 花蕊는 강하게 짙은 먹으로 그린다.·

⑧ **八結(잔가지 그리는 법)**

긴 잔가지, 짧은 잔가지, 어린 잔가지, 겹쳐진 잔가지, 외떨어진 잔가지, 갈라진 잔가지 등 가지 각색의 잔가지가 있다. 이들 가지의 전체 모습을 잘 조화시켜 구도하는 게 중요하다.

⑨ **九變(꽃이 아홉번 변한다)**

꽃받침에서 봉오리가 나온다. 봉오리에서 다시 통통한 큰 봉오리로 변한 다. 그것이 차츰 開花한다. 다시 반쯤 편다. 그리고 활짝 꽃이 피어 滿開한 다. 다음은 차츰 꽃이 지고, 이윽고 땅에 떨어진다.

一丁―蓓蕾―蕚(악)―漸開―半折―正放―爛漫―半謝―荐酸(천산)

① ②

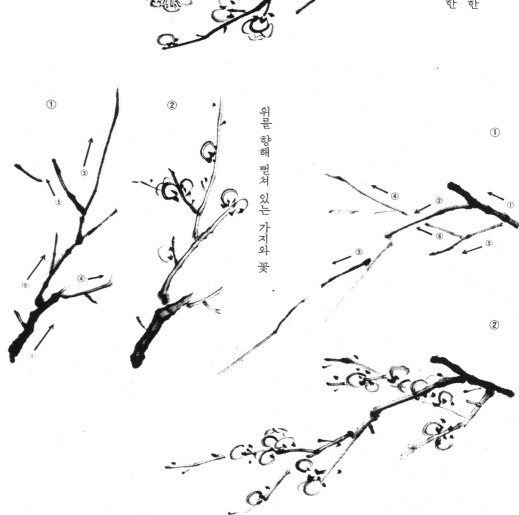

⑩ **十種(매화나무 그리는 법)**

매화나무는 老木, 若木, 繁木, 산에 있는 것, 가지와 꽃이 듬성듬성한 것, 들판에 있는 것, 官廷뜰에 있는 것, 강가에 있는 것, 정원에 있는 것, 盆栽에 담긴 것 등이 있다. 이들 나무는 각각 다른 특색을 지니고 있으므로 잘 구별해서 그릴 것.

밑으로 드리워진 가지에 무리지어 달려 있는 꽃과 봉오리

위를 향해 뻗쳐 있는 가지와 꽃

① ②

寫梅의 要諦

① 꽃이 가지에 단단히 붙어 있어야 한다.

② 마른 가지에는 꽃봉오리가 붙어 있지 않아야 한다.

③ 교차된 가지에는 반드시 遠近 관계가 있어야 한다.

④ 어린 가지에는 가시를 많이 붙여서는 아니된다.

⑤ 가지가 적고, 꽃이 많은 것은 좋지가 않다.

⑥ 가지가 사슴뿔 모양, 좌우 교대로 나 있어야 할 것. 줄기에는 本末의 차이가 있어야 할 것. 줄기와 가지가 너무 구불구불하여 情趣가 없는 것도 좋지 않다.

⑦ 쓸데 없는 꽃과 가지가 너무 많아 번잡한 느낌을 주지 않을 것.

⑧ 어린 가지에는 이끼를 그리지 말 것.

⑨ 梢(잔가지)와 條(새싹 가지)의 描法에 구별이 있으면 아니된다.

⑩ 老木은 老木다운 느낌이 들도록 그린다. 若木은 若木다운 느낌이 들도록 그린다.

⑪ 줄기와 가지를 그릴 때 붓이 멈추어 대나무 마디같이 되지 않을 것.

⑫ 새싹가지가 두 개 나란히 나 있을 때는 하나는 길게, 하나는 짧게 그린다.

⑬ 새싹가지에는 꽃을 그리지 아니한다.

⑭ 蟹眼처럼 봉오리를 줄지어 많이 그리지 아니할 것.

⑮ 마른 가지를 濃墨으로, 봉오리의 눈을 淡墨으로 그리지 아니할 것.

⑯ 줄기를 그릴 때 「女」字形、 또는 「安」字形이 되도록 構圖를 잡을 것.

⑰ 가지와 잔가지가 번잡해지지 않을 것.

⑱ 줄기에서 가지가 直線으로 뻗친 것처럼 그리지 아니할 것.

⑲ 風梅를 그렸을 때 꽃이 진 부분을 그릴 것.

⑳ 많은 꽃이 한군데 모이도록 그리지 말것. 여러 가지 꽃모양이 잘 정리돼 있지 않으면 아니된다. 畵面 전체가 듬성듬성하거나 너무 복잡하지도 않을 것.

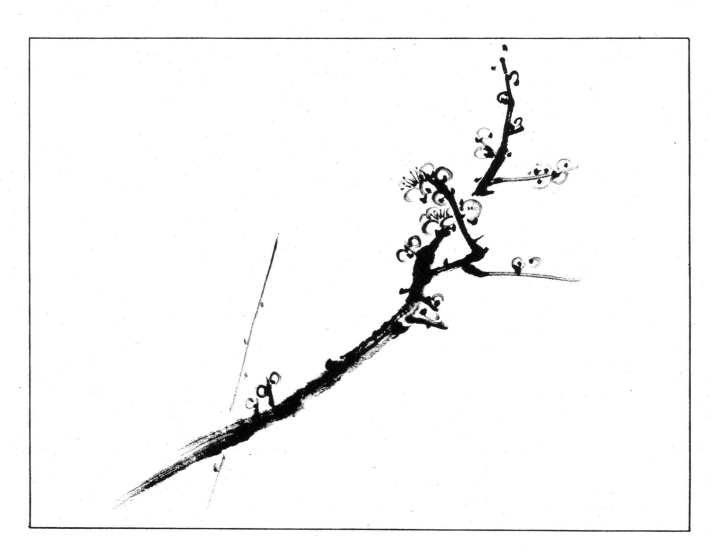

64

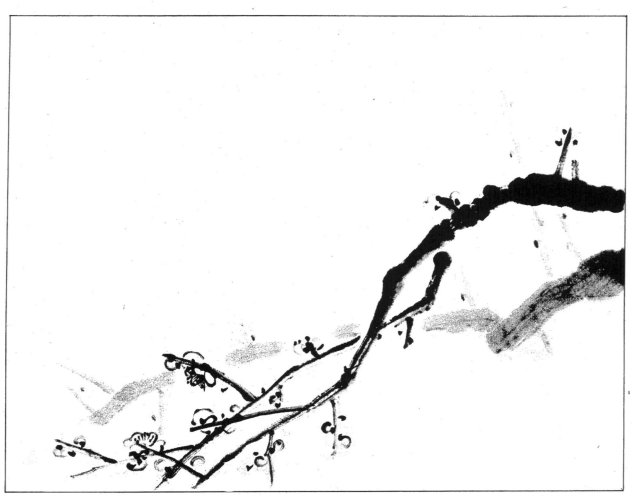

一片香光映丹霞
香光(梅花) 丹霞(저녁놀)
매화가 저녁놀에 비쳐 아름답다.

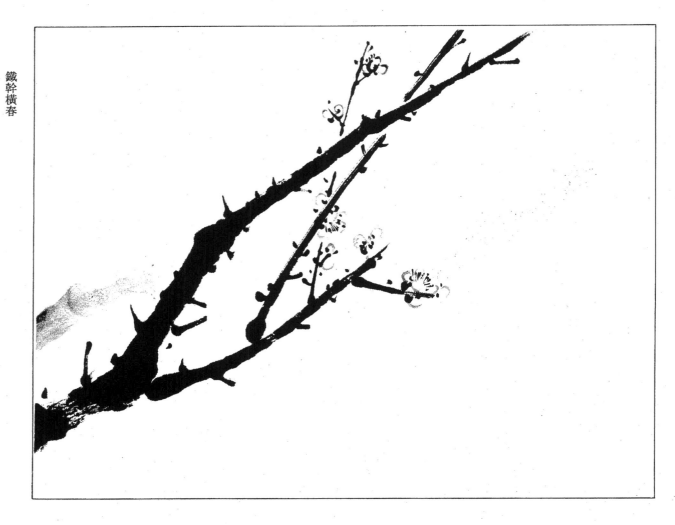

鐵幹橫春
鐵幹이 봄볕 속에 누워 있다는 뜻.

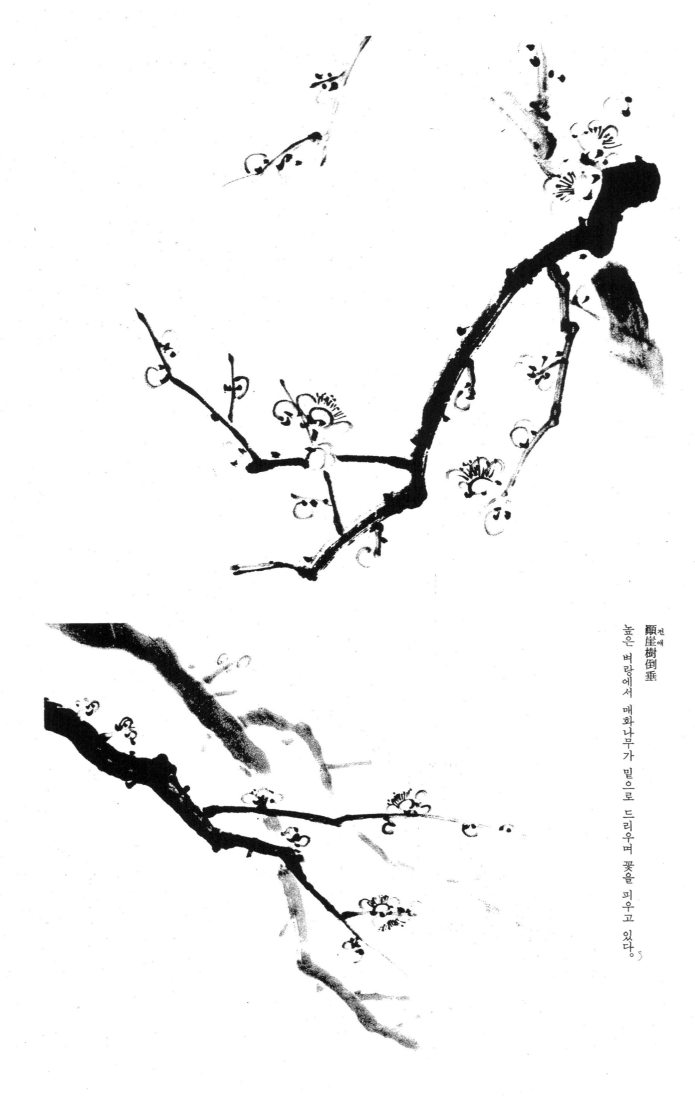

66

顚崖樹倒垂^{전애}

높은 벼랑에서 매화나무가 밑으로 드리우며 꽃을 피우고 있다.

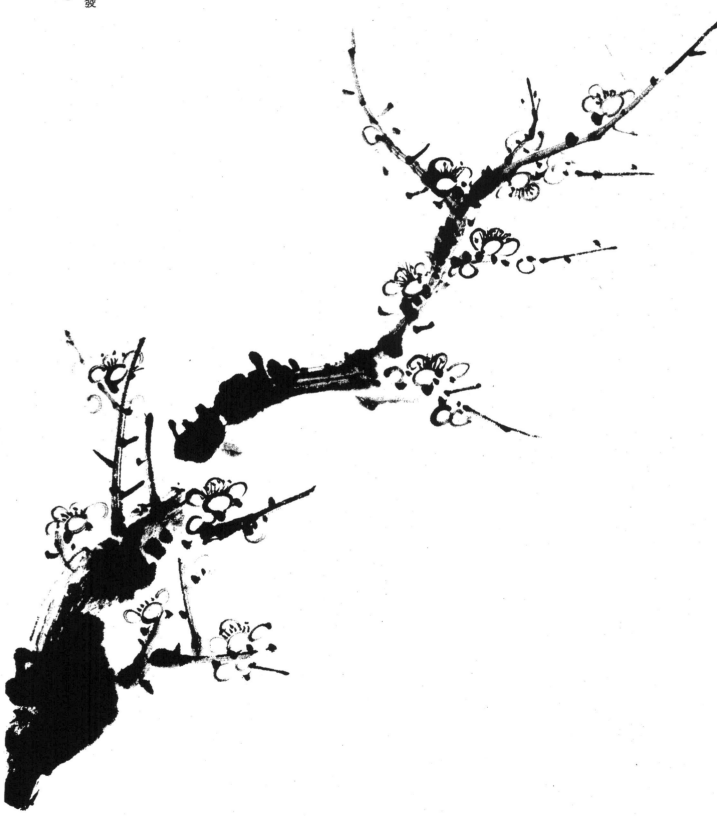

老梅偏點陽和
向日處凌風數枝先發
陽和（陽春의 和氣）

67

橫斜疎影水猶寒
(듬성한 그림자, 냇물에 드리워, 물은 아직 차다)

疎影橫斜
水於
寒

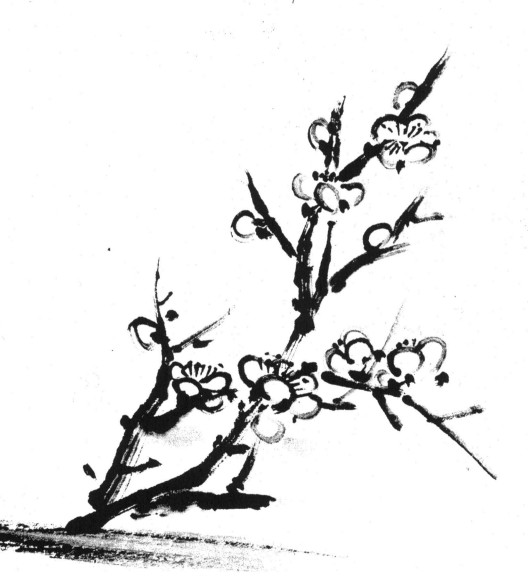

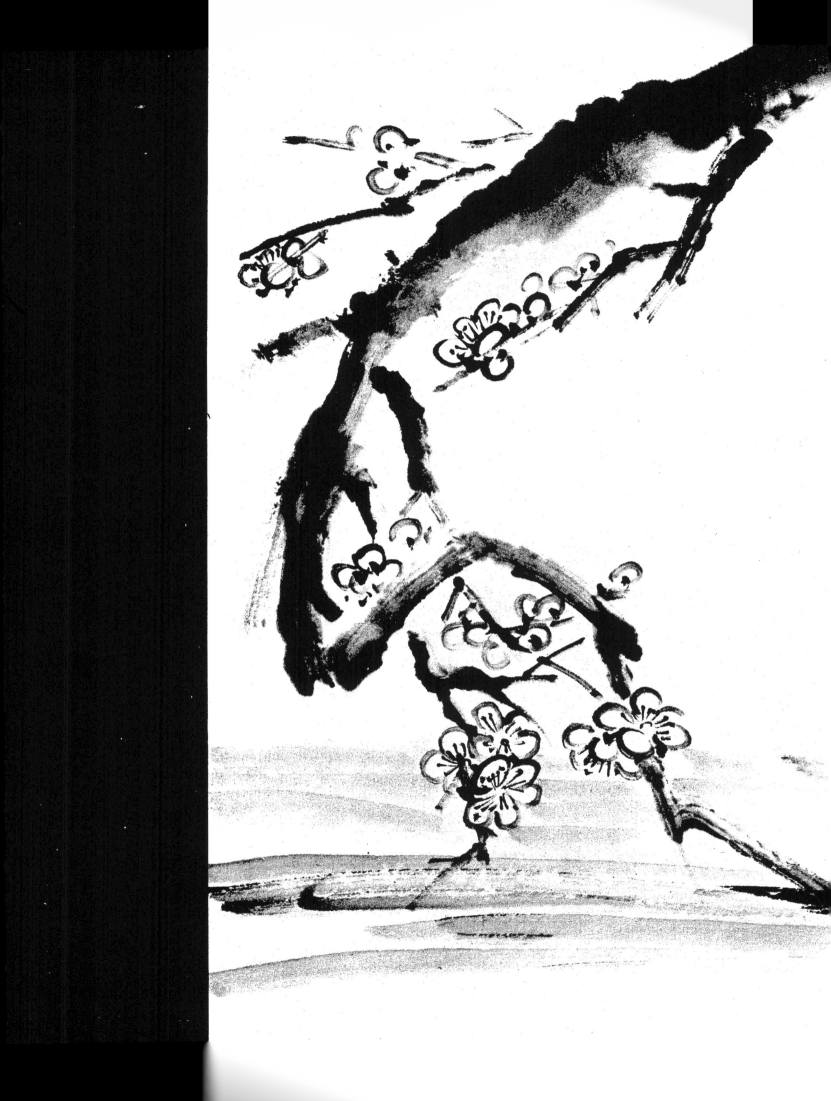

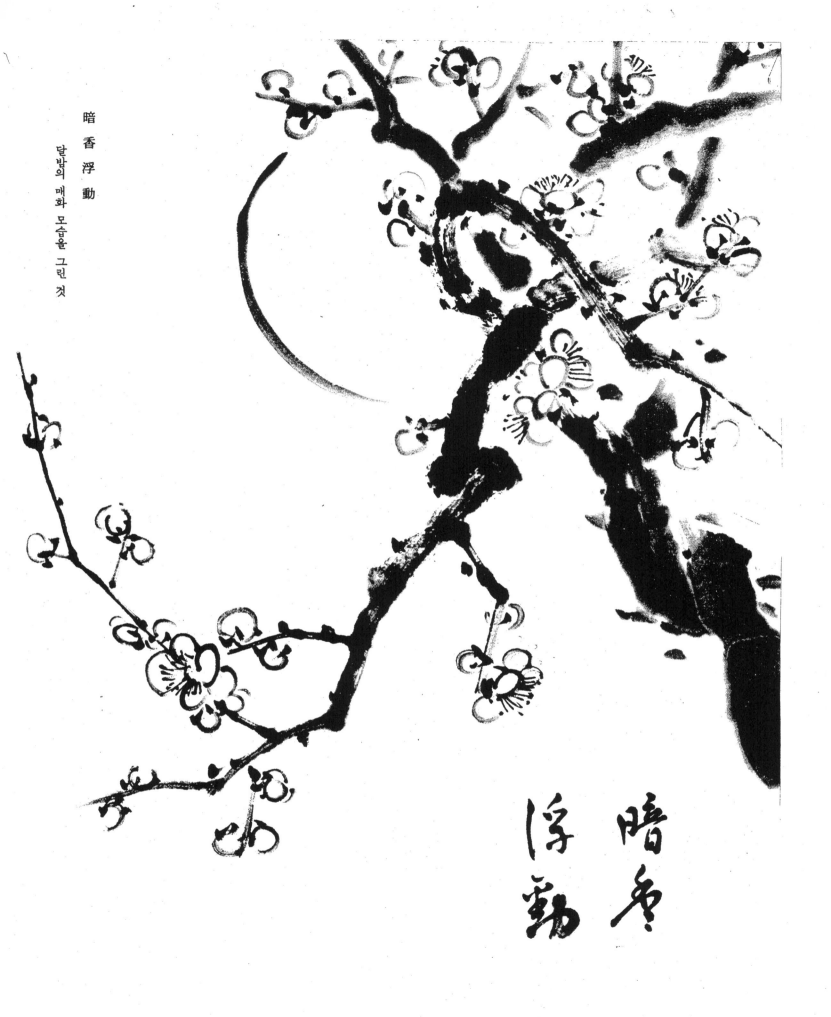

暗 香 浮 動

달밤의 매화 모습을 그린 것

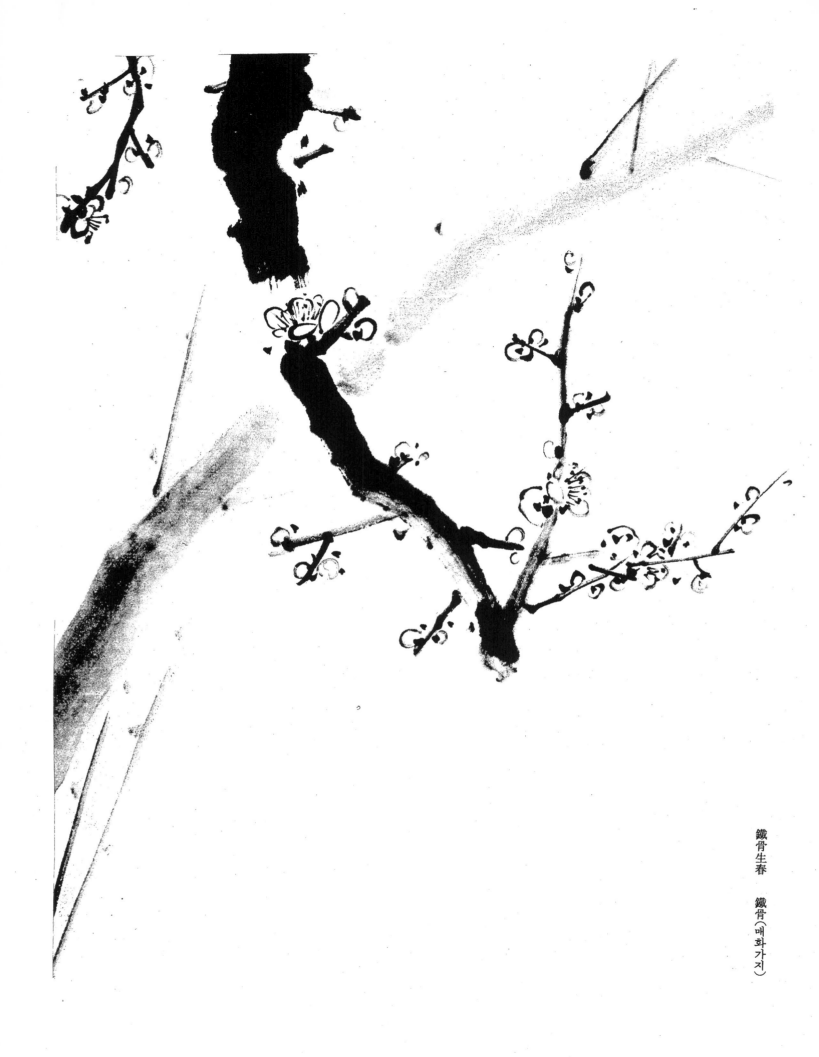

鐵骨生春　鐵骨(매화가지)

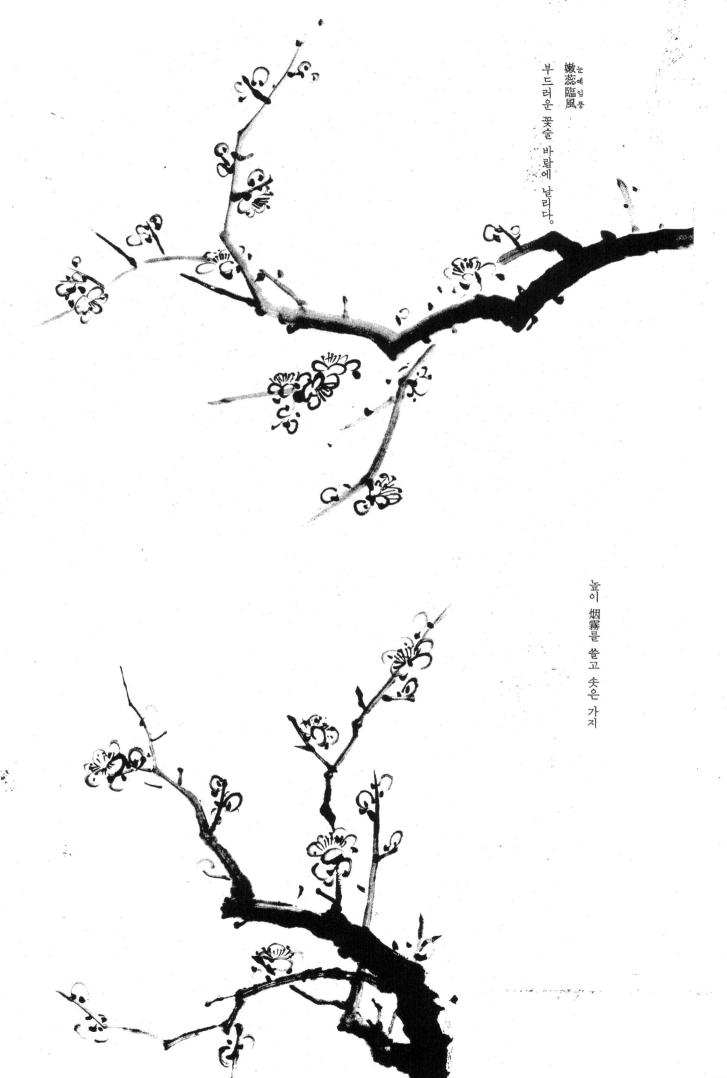

嫩蕊臨風
부드러운 꽃술 바람에 날리다.

높이 烟霧를 쓸고 솟은 가지

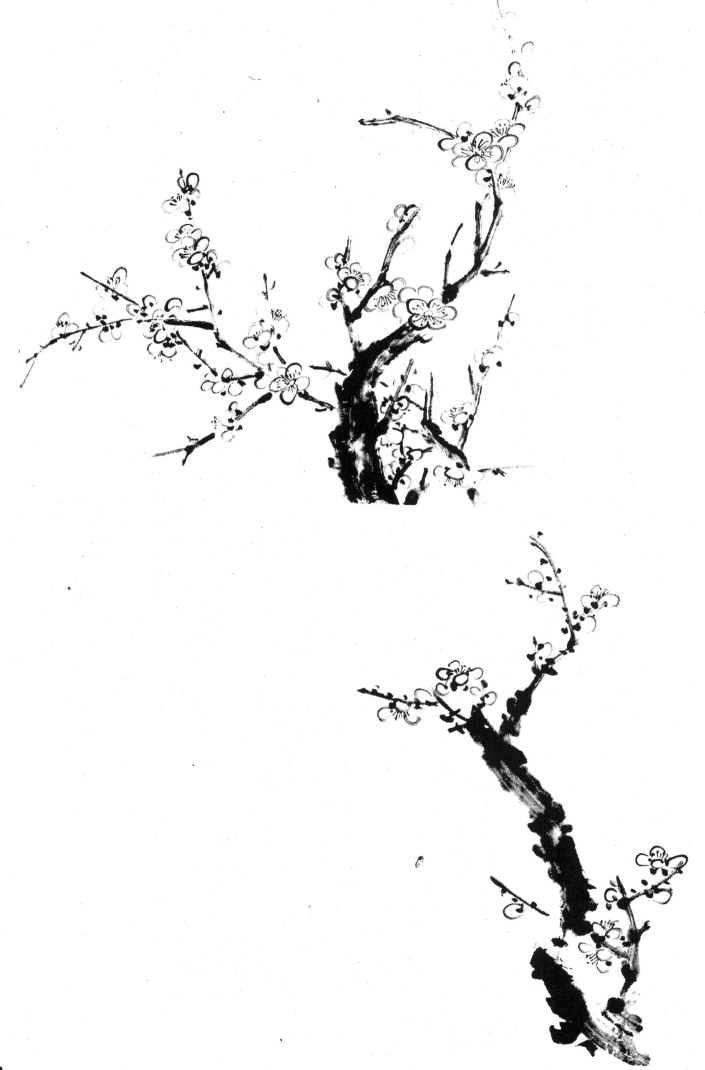

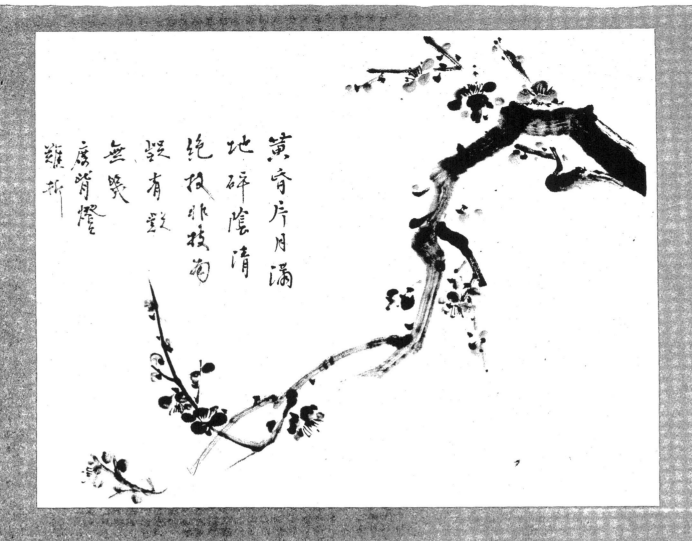

黄昏片月満
地碎陰清
絶枝非枝菊
毅有数
無繁
磨胃燈
難折

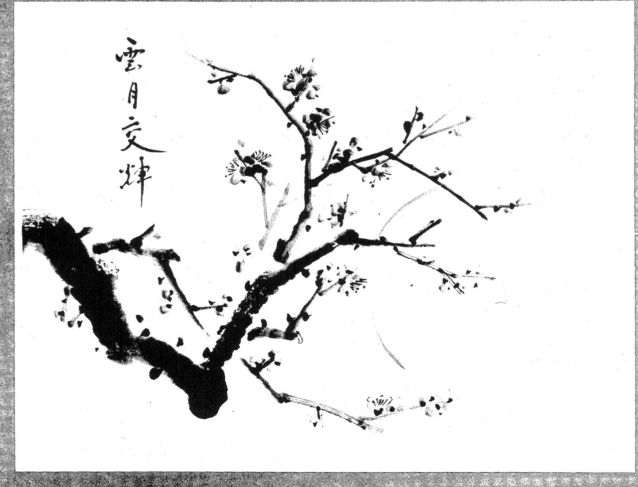

雲月交燁

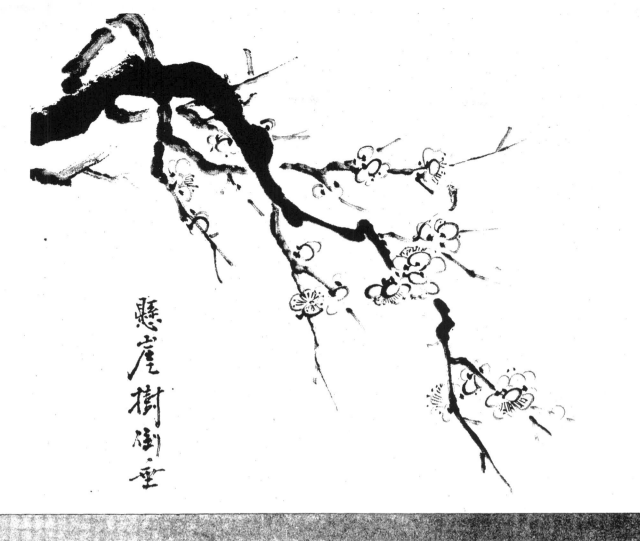

懸崖樹倒垂

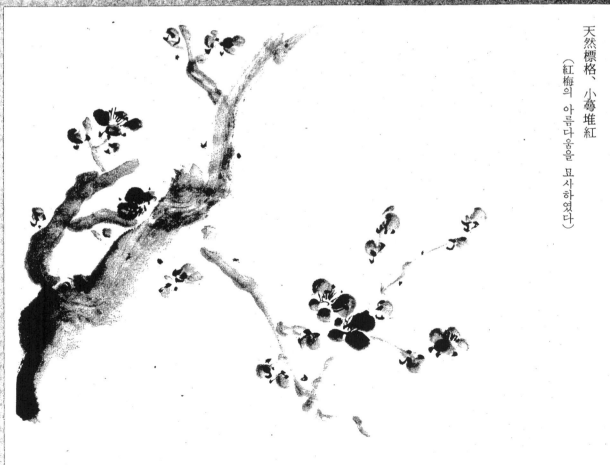

天然標格、小蕚堆紅
（紅梅의 아름다움을 묘사하였다）

寫梅에서 금하고 있는 要點

① 매화나무 가지가 손가락으로 비튼 것처럼 되지 않을 것.

② 한번 그린 부분을 다시 加筆하지 말 것.

③ 運筆이 停滯하여 마디 같은 것이 생기지 않을 것.

④ 運筆이 신속 자재하지 못한 것.

⑤ 가지에 생기가 없는 것.

⑥ 가지에 前後(遠近) 구별이 없는 것.

⑦ 늙은 가지에 가시가 없는 것.

⑧ 어린 가지에도 많은 가시가 있는 것.

⑨ 꽃이 졌는데도 많은 꽃잎이 있는 것.

⑩ 달을 너무 둥글게 그리지 말 것.

⑪ 老木에 너무 많은 꽃을 그리지 말 것.

⑫ 구부러진 가지가 너무 중첩되지 말 것.

⑬ 꽃에 正面과 背面의 구별이 없는 것.

⑭ 가지에 南枝, 北枝의 구별이 없는 것.

⑮ 雪梅를 그릴 때, 꽃의 전체 모양이 나타난 것은 좋지 않다.

⑯ 雪이 가지런하지 못한 형태로 쌓여 있어선 아니된다.

⑰ 경치를 그릴 때 경치가 표현돼 있지 않으면 좋지 않다.

⑱ 烟霧가 깊게 내려져 있는 것은 좋지 않다.

⑲ 濃墨으로 늙은 줄기를 그리는 것은 좋지 않다.

⑳ 어린 가지를 淡墨으로 그리는 것은 좋지 않할것.

㉑ 조그마한 가지에 꽃이 달려 있지 않은 것은 좋지 않다.

㉒ 枯木에 이끼가 끼어 있지 않은 것은 좋지 않다.

㉓ 가지가 위로 뻗쳐 있는 것을 억지로 구부리지 말 것.

㉔ 꽃잎 모양이 너무 둥근 것은 좋지 않다.

㉕ 꽃이나 가지에 陰陽의 구별이 없는 것은 좋지 않다.

㉖ 꽃에는 主從이 있다. 꽃의 主從 관계가 그려져 있지 않으면 情感이 약하다.

㉗ 꽃을 크게 桃花 모양 그리지 말것.

㉘ 꽃이 작아서 앵두꽃 모양이 되어서는 아니된다.

㉙ 어린 새가지에 꽃을 달지 말 것.

㉚ 나무 줄기가 가볍고 가지가 무거운 느낌이 들지 않도록.

㉛ 햇빛 받은 꽃이 적은 것은 좋지 않다.

㉜ 그늘 속의 꽃이 많은 것은 좋지 않다.

㉝ 꽃을 두 개 나란히 그리는 것은 좋지 않다.

㉞ 가지를 두 개 나란히 그리는 것은 좋지 않다.

嚴寒峻雪을 견디며 매화나무는 이미 봄을 위해 淸香素艷의 開花 단장을 하고 있다.

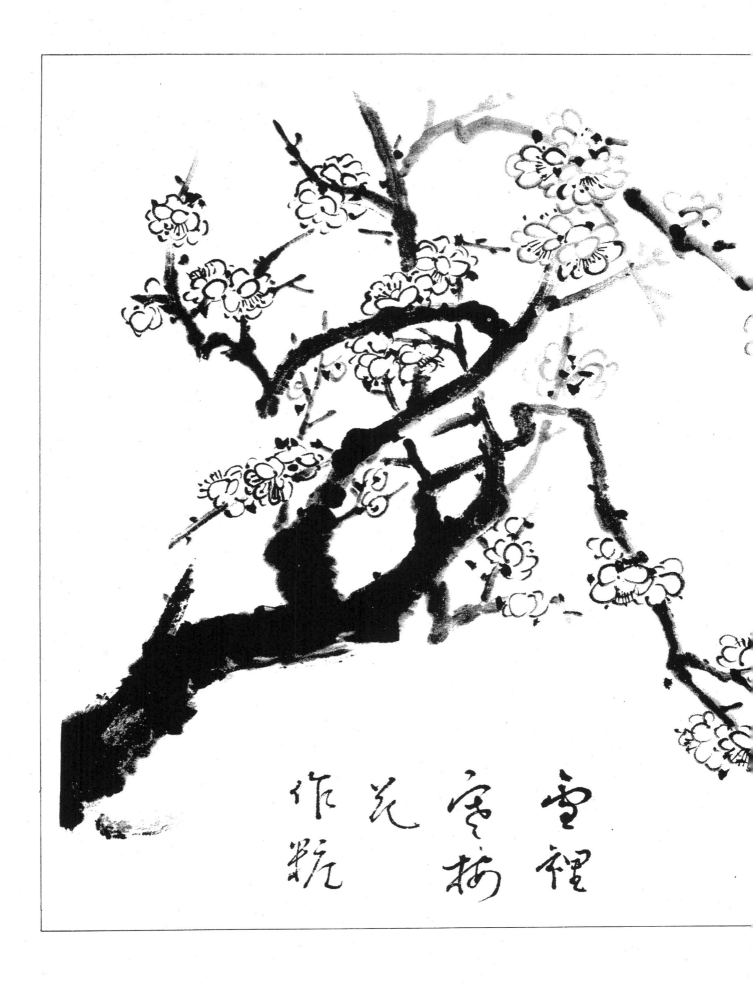

雪裡
寒梅
花幾
作艳

77

菊

菊

晋나라의 詩人 陶淵明 (365~427)이 菊花를 사랑하여 採菊東籬下、悠然見 南山이란 詩를 지은데서부터 菊花의 별명을 東籬晚香이라 한다. 菊花는 봄, 여름, 겨울에 피는 것도 있지만, 일반적으로는 秋菊을 으뜸으로 치며, 모든 꽃들이 다 지고난 뒤에도 꽃을 피우고 서리도 잘 견디어 傲霜凌秋란 찬사를 받기도 한다.

菊花의 빛깔은 황색, 자색, 홍색, 백색 등이 있는데 五行에 의한 色彩配列에서는 중앙에 黃色을 놓고, 東(靑)、南(赤)、西(白)、北(黑)을 배열함으로, 중앙의 黃菊을 가장 으뜸으로 친다.

梅花와 菊花는 高士에 비유되고 중국에서는 예로부터 高人逸士가 이를 애호하고 賞美했다.

꽃모양에도 여러 가지가 있다. 국화의 꽃잎에서 볼수 있는 그 하나하나의 꽃잎은, 사실은 각각 독립된 꽃으로서, 이것이 많이 모여 하나의 꽃을 형성하고 있다.

꽃은 全開、半開、봉오리 등의 형태가 있으며 그 描法은 鉤勒法과 渲染法 (구륵법) (선염법) 이 있다.

菊花를 그리는 데에는 그 淸逸한 芳香과 高士의 모습을 표현하지 않으면 안되므로, 국화 같은 淸高한 품격을 우선 胸中에 지닐 필요가 있다. 그리고 構圖로는, 꽃을 높고 낮게 위치케 하고 너무 번잡스럽지 않게 그릴 것이다. 菊花 그림은 꽃과 잎과 줄기 세 부분으로 이루어지며, 잎은 上下、左右、前後로 서로 서로 겹쳐져 있으므로, 이것들을 균형 있게 그려야 한다. 가지와 줄기가 서로 뒤섞여 있을 때는 너무 조잡해지지 않도록 그릴 것이다.

가지는 꽃의 모양에 따라 위로 뻗은 것, 뒤엉클린 것 등이 있는데 너무 꼿꼿하게 그리는 것은 좋지 않다. 수그러진 가지도 너무 밑으로 처지지 않도록 그려야 한다. 水墨畵로 그리는 경우에는 中墨으로 꽃을 그리고, 다음에 봉오리, 줄기를 힘차게 그린다. 잎은 濃墨과 中墨으로 그리며, 墨이 마르기 전에 濃墨으로 葉脈을 그려 넣는다.

잎은 墨色의 濃淡으로 表葉、裏葉、遠近前後의 관계를 표현한다.

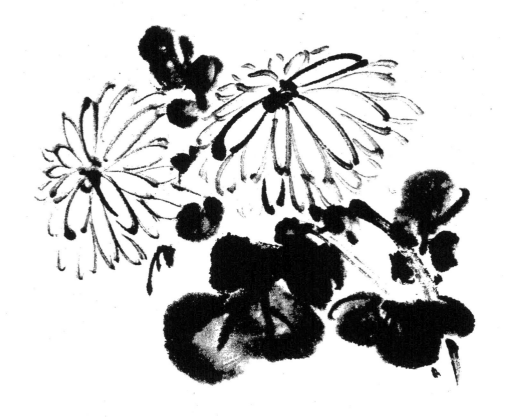

菊花의 描法

菊花는 꽃잎 끝이 뾰족한 것, 둥근 것, 짧은 것, 꽃잎 끝이 듬성듬성한 것, 많은 것, 넓은 것, 좁은 것, 큰 것, 가는다란 것, 꽃잎 끝이 톱니처럼 갈쭉갈쭉한 것 등이 있다.

꽃잎 형태는 여러 가지가 있지만 모두가 꽃받침에서 나와, 자연적으로 둥근 형태를 지닌다. 그리고 꽃 중심부의 빛깔은 짙고 외부는 엷다. 꽃을 그릴 때는 정면을 향한 것, 측면을 향한 것, 전후가 겹쳐진 관계 등을 잘 관찰해서 표현할 필요가 있다.

菊花의 전체적 형태가 되는 圓形, 楕圓形을 상상하여 그 중심점으로부터 淡墨으로 二筆로써 좌우에 각각 하나의 꽃잎을 그린다. 다음에 그 좌우에 그것과 十字形이 되릴 때는 정면을 향한 것, 측면을 향한 것, 그리고 꽃 중심부의 빛깔은 짙고 외부는 등근 형태를 지닌다. 그리고 밑에 일직선으로 다시 하나의 꽃잎을 그린다.

도록 두 개의 꽃잎을 그리고(즉 十字形으로 네 개의 꽃잎을 그린다) 다시 또, 그 꽃잎 사이사이에 하나씩 네 개의 꽃잎을 그리고(모두 여덟 개가 된다), 다음에는 또 이들 사이사이에 大小長短의 변화를 주어 가면서 꽃잎을 그려 넣는다.

運筆은 항상 밖으로부터 중심으로 향하는 게 좋다. 꽃 전체의 모습이 입체적이 되도록 그린다. (꽃잎 끝은 약간 벌어진 느낌이 들게 하며, 너무 밀착 되지 않도록 하는 게 좋다.)

中墨을 붓촉에 약간 비스듬히 묻히고, 꽃 하나를 다 그릴 때까지 먹을 적지 않는 것이, 입체감과 墨色 변화를 주는데 좋은효과를 얻을 수 있다.

꽃에는 全放, 半放, 初放, 將放, 未放 등이 있고, 正面, 側面, 背面 등이 있으므로 이들 변화에 의하여 形態와 描法을 잘 연구할 일이다.

꽃을 다 그리고 나면 꽃받침을 그리고, 또 淡墨으로 줄기를 그린다.

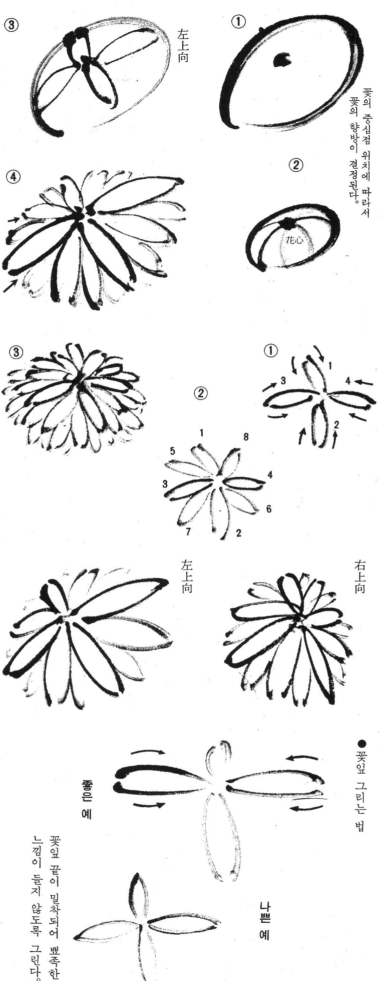

左上向

①

②

③

④

花心

꽃의 중심점 위치에 따라서 꽃의 향방이 결정된다.

右上向

左上向

① ②

1 8
5
3 4
7 2
6

1 3 4 2

● 꽃잎 그리는 법

좋은 예

나쁜 예

꽃잎 끝이 밀착되어 뾰족한 느낌이 들지 않도록 그린다.

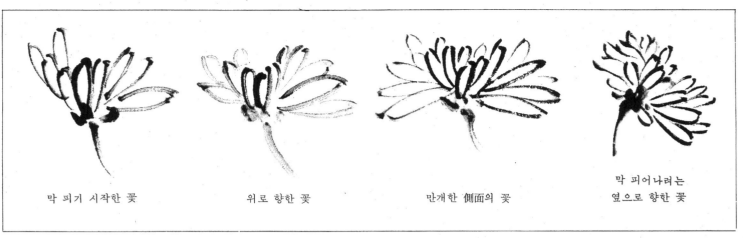

막 피기 시작한 꽃　　　위로 향한 꽃　　　만개한 側面의 꽃　　　막 피어나려는
　　　　　　　　　　　　　　　　　　　　　　　　　　　　　　　　　옆으로 향한 꽃

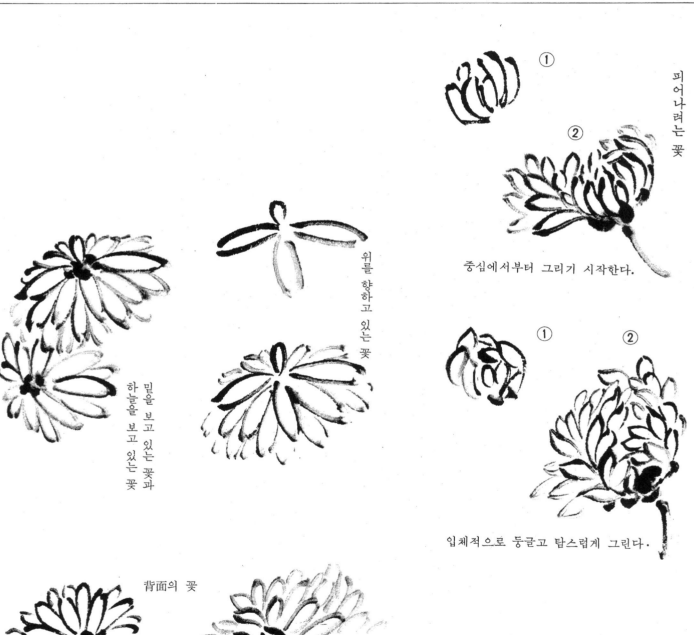

① ② 피어나려는 꽃

중심에서부터 그리기 시작한다.

① ②

입체적으로 둥글고 탐스럽게 그린다.

위를 향하고 있는 꽃

밑을 보고 있는 꽃과
하늘을 보고 있는 꽃

背面의 꽃

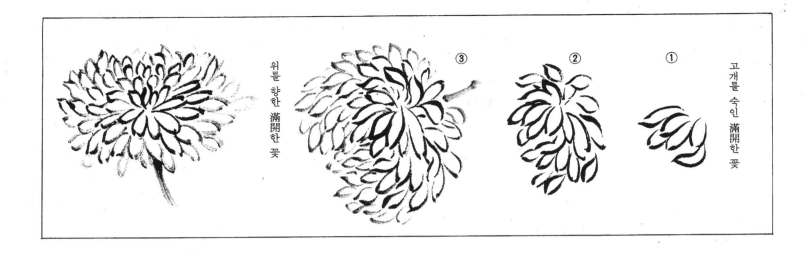

위를 향한 滿開한 꽃

③

②

①

고개를 숙인 滿開한 꽃

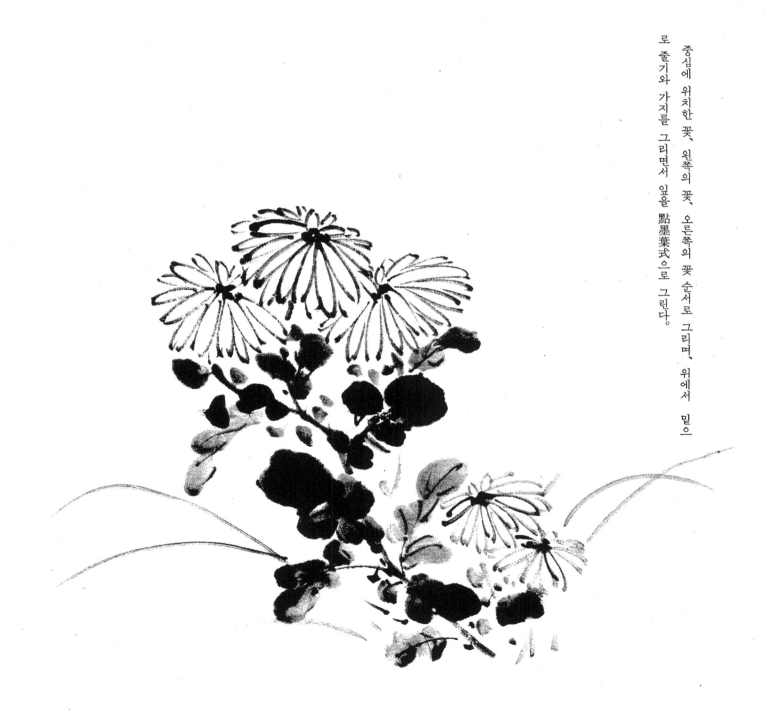

중심에 위치한 꽃, 왼쪽의 꽃, 오른쪽의 꽃 순서로 그리며, 위에서 밑으로 줄기와 가지를 그리면서 잎을 點墨葉式으로 그린다.

81

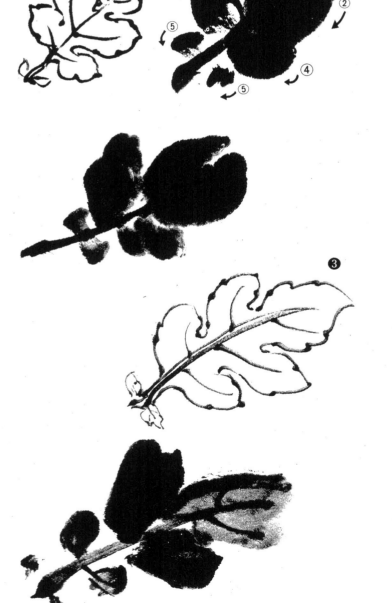

가지(枝)의 描法

가지는 중간을 군데군데 비워 놓은 채 그리며, 가지에다 잎을 그려 넣는다.

가지는 고개를 숙인 것, 위를 향한 것, 높다란 것, 키가 낮은 것 등이 있어, 이것들을 잘 관찰해서 構圖를 생각한다.

잎(葉)의 描法

국화잎은 끝이 뾰족한 것, 둥근 것, 긴 것, 짧은 것, 폭이 넓은 것 등이 있다. 잎은 五岐四缺이라 하여 다섯 부분으로 갈라지고 톱니처럼·패어들어 간 네 개의 굴곡이 있다.

잎 모양에 四法이 있다. 즉 정면을 향한 正葉과 背面을 보이는 反葉과, 배면이 반쯤 굴절되어 보이는 折葉과, 배면인 채 정면이 보이는 捲葉이 있

①
● 표면
點墨葉式
먹으로 점을 찍듯
잎을 그린다.

● 鉤勒葉式
선으로 잎을 그린다.

으므로, 이 正葉, 反葉, 折葉, 捲葉의 네 가지를 잘 연습해서 그릴 것.

꽃 밑에 붙어 있는 잎은 肥大하며 색깔이 짙고 윤택이 있다. 가지에 붙어 있는 새잎은 부드럽고 싱싱하고, 밑둥에 달린 잎은 반쯤 시든 느낌으로 그리는 게 좋다. 정면으로 나 있는 잎의 빛깔은 濃墨으로, 뒤집어진 잎은 淡墨으로 그린다.

잎이 드문드문한 부분에 가지를 그려 넣고 복잡한 곳에 꽃을 그려 넣는 게 좋다.

葉脈은 濃墨으로 맨 마지막에 그린다. 葉脈을 생선뼈 모양으로 그리지 않도록 주의한다.

沒骨法에 의하여 다섯으로 갈라진 잎을 그리고, 그 잎꼭지와 줄기가 밀착돼 있는 부분에 濃墨으로 조그마한 托葉을 찍는다.

붓에다 濃墨, 淡墨을 한꺼번에 묻혀 잎끝에서부터 점을 찍듯 側筆로 그린다. 葉脈은 잎꼭지서부터 잎끝을 향해 그린다.

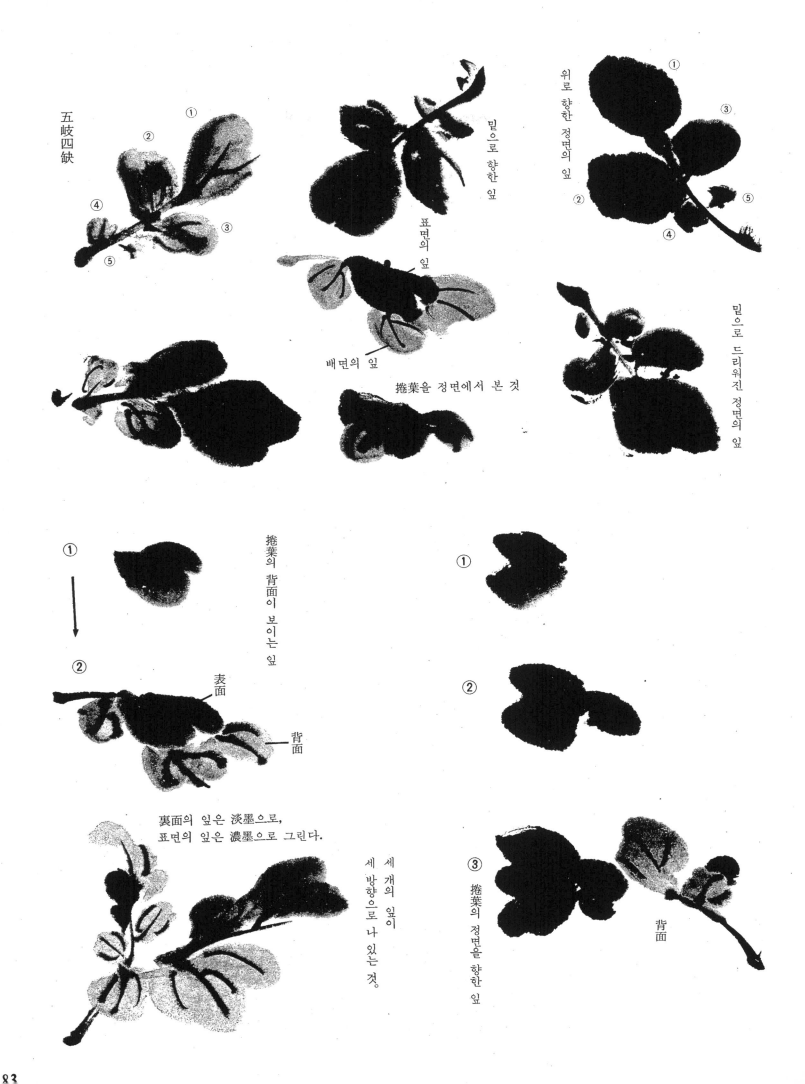

五岐四缺

① ② ③ ④ ⑤

밑으로 향한 잎

표면의 잎

배면의 잎

捲葉을 정면에서 본 것

위로 향한 정면의 잎

① ② ③ ④ ⑤

밑으로 드리워진 정면의 잎

① ② 捲葉의 背面이 보이는 잎

表面

背面

裏面의 잎은 淡墨으로, 표면의 잎은 濃墨으로 그린다.

세 개의 잎이 세 방향으로 나 있는 것.

① ② ③ 捲葉의 정면을 향한 잎

背面

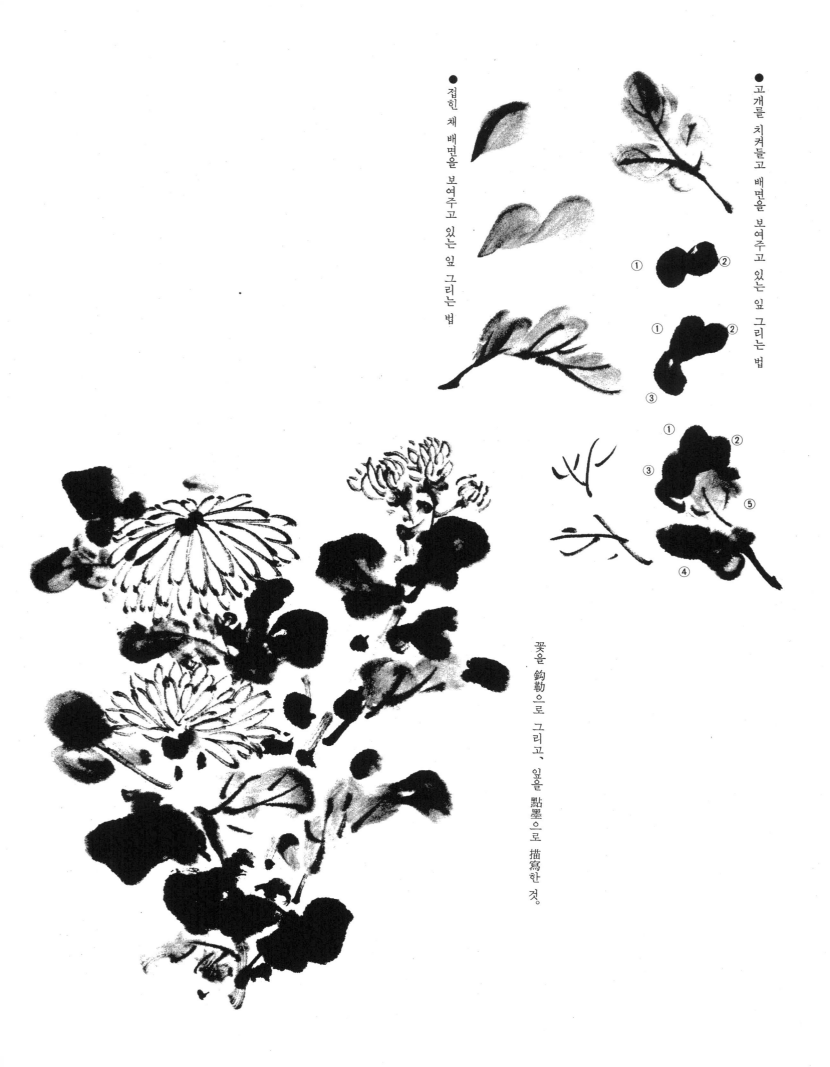

● 고개를 치켜들고 배면을 보여주고 있는 잎 그리는 법

① ②

① ②

③

① ② ③ ④ ⑤

● 접힌 채 배면을 보여주고 있는 잎 그리는 법

꽃을 鉤勒으로 그리고、 잎을 點墨으로 描寫한 것。

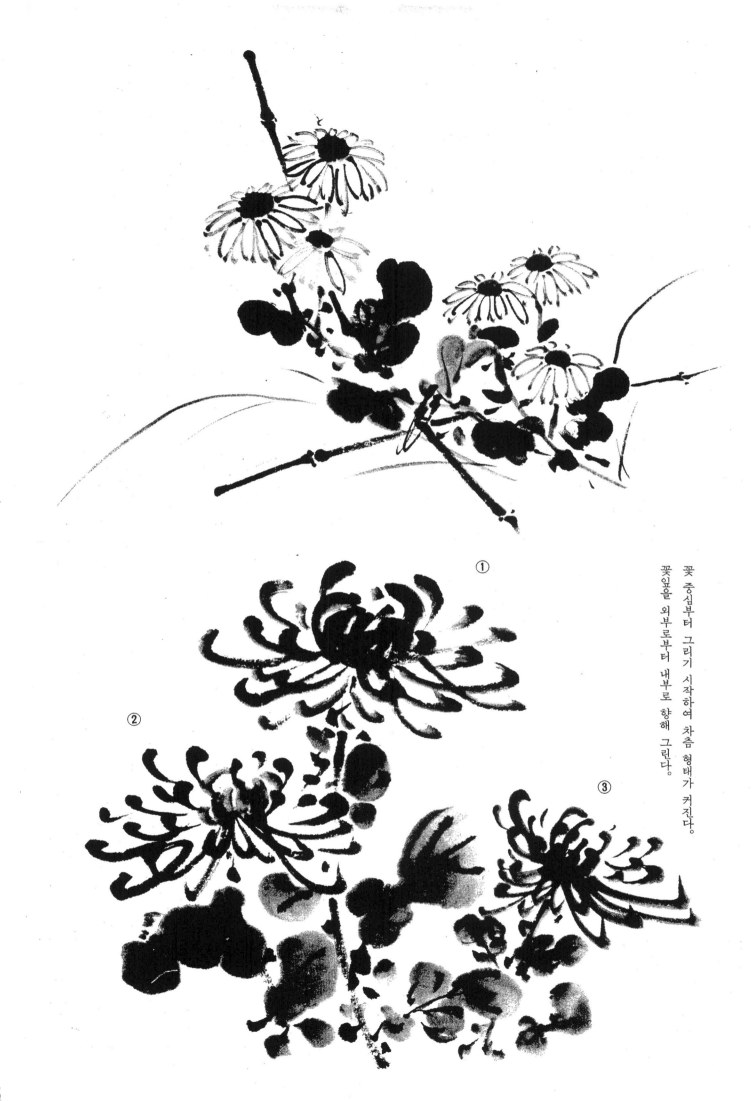

꽃 중심부터 그리기 시작하여 차츰 형태가 커진다.
꽃잎을 외부로부터 내부로 향해 그린다.

①

②

③

85

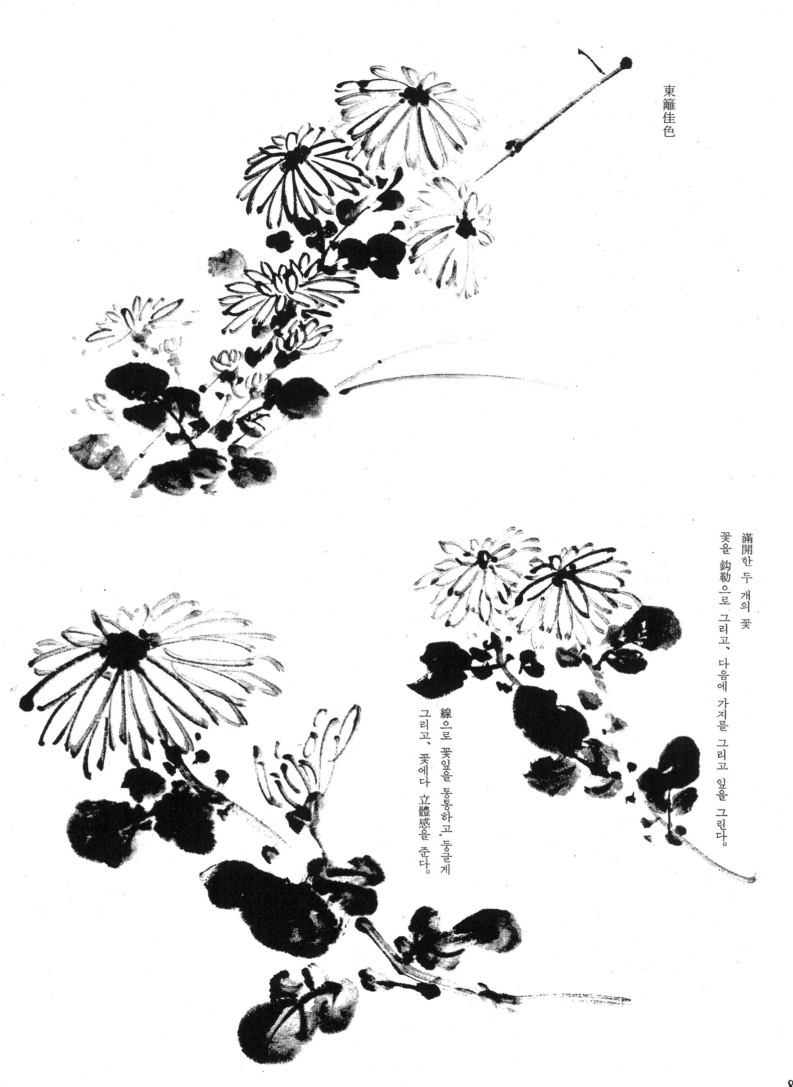

東籬佳色

滿開한 두 개의 꽃
꽃을 鉤勒으로 그리고、 다음에 가지를 그리고 잎을 그린다。

線으로 꽃잎을 통통하고 둥글게
그리고、 꽃에다 立體感을 준다。

86

들국화의 가련한 모습

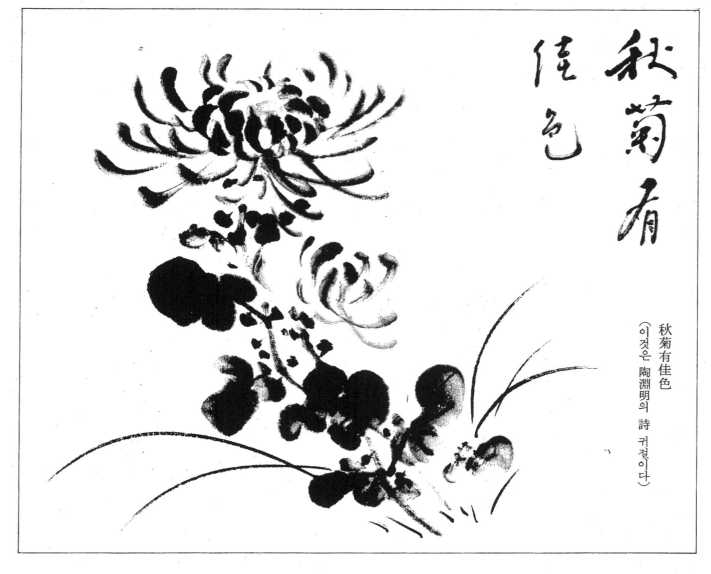

秋菊有佳色
(이것은 陶淵明의 詩 귀절이다)

秋菊有

佳色

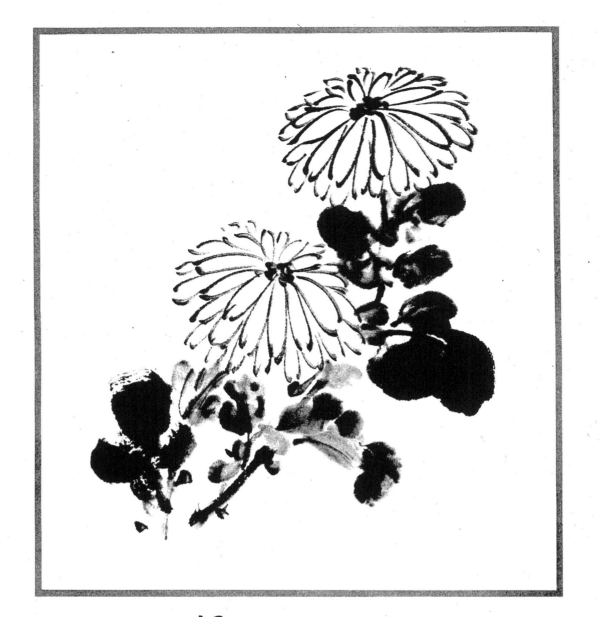

● 鈎勒點葉式描法

二枝全放、두 가닥 가지에 꽃이 滿開한 모습

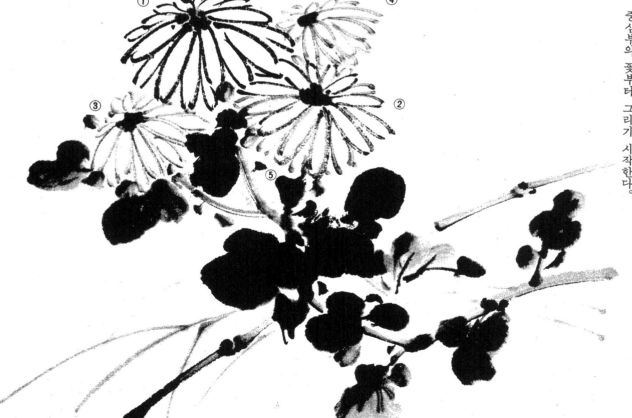

① ④ ③ ② ⑤

菊花滿開

중심부의 꽃부터 그리기 시작한다.

88

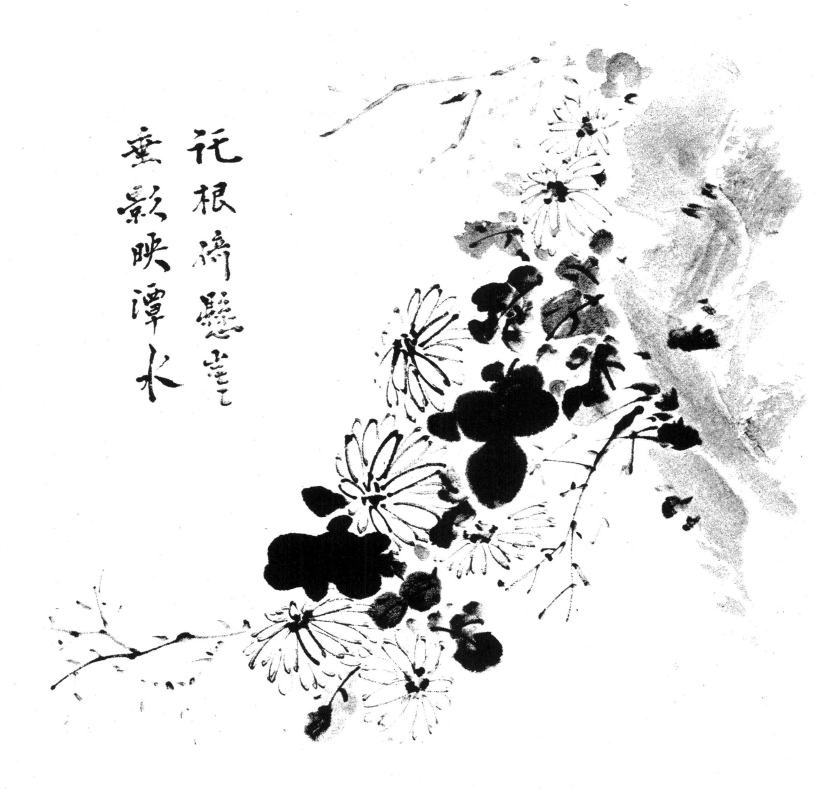

託根倚懸崖
垂影映潭水

潭水는 깊은 못물。

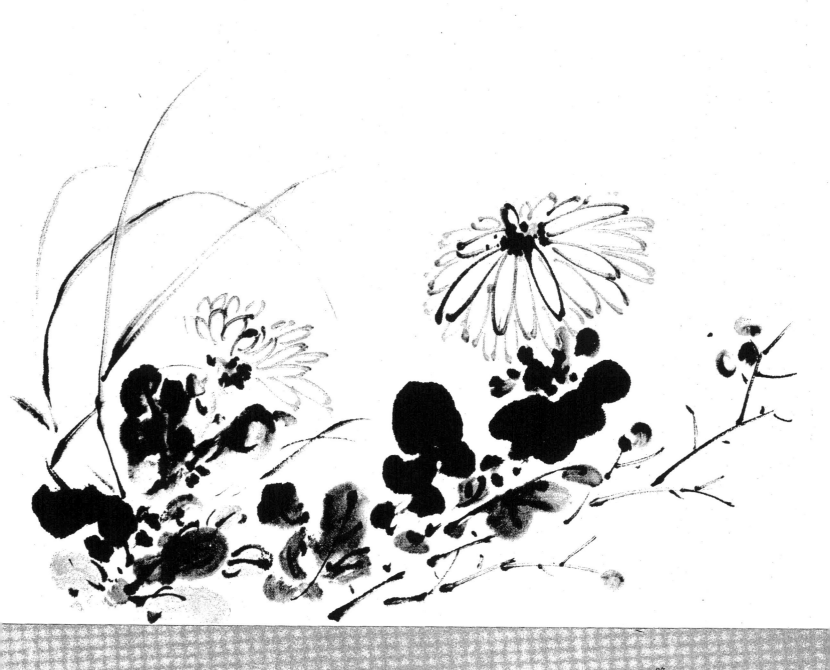

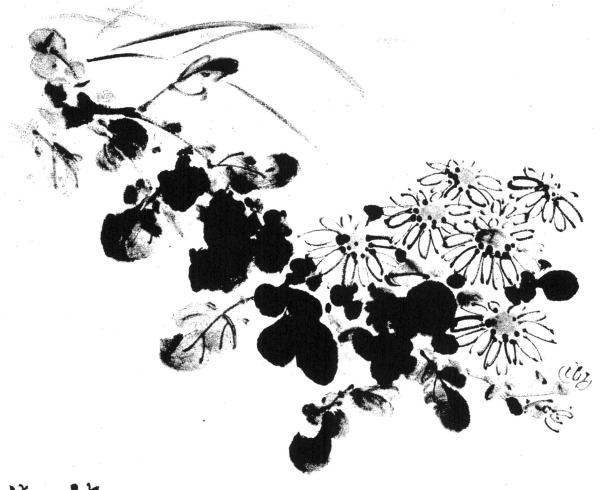

벼랑에 드리워진 들국화
청초한 향기를 표현하는 것이 중요하다.

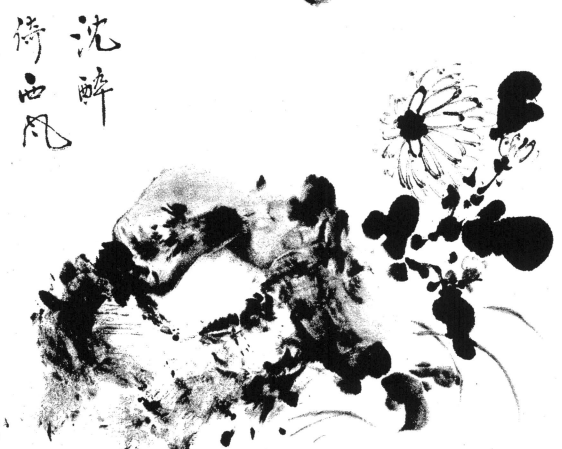

沈醉倚西風

沈醉倚西風
가을 바람에 한들거리는 국화의 모습은
沈醉된 사람의 모습과도 같으이

(西風은 가을바람)

91

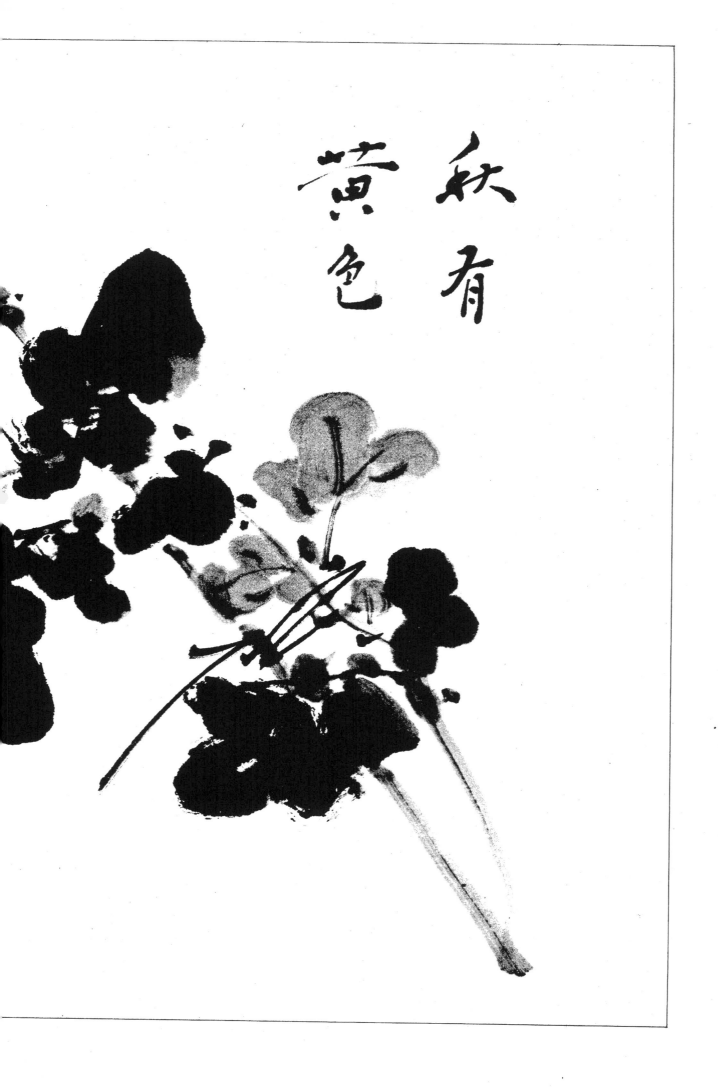

秋有
黄色

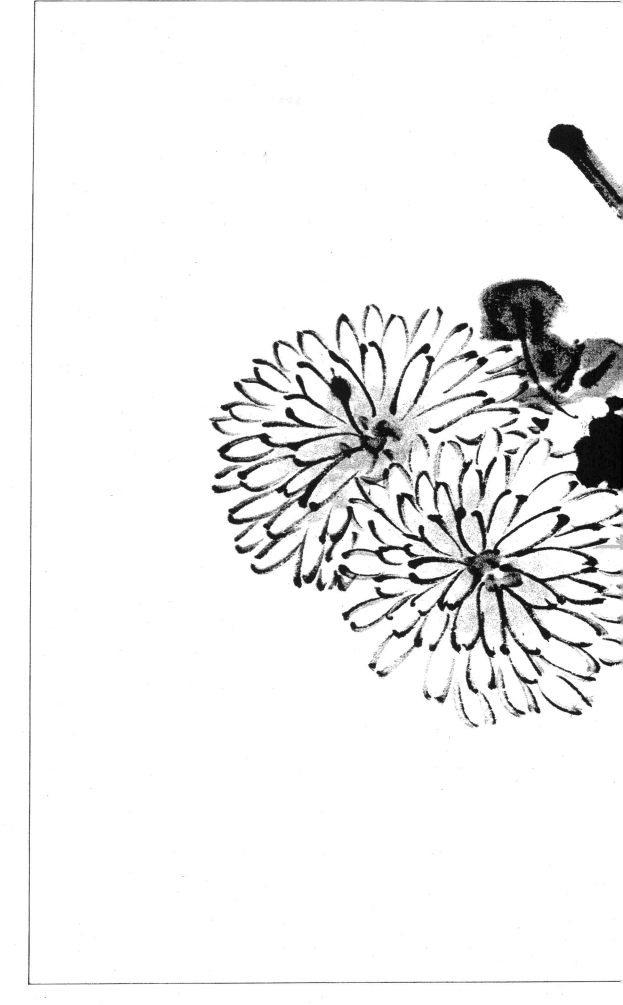

五色을 五行에 적용시키면 黃色은 중앙의 가장 바른 색이다. 고로 黃菊을 가장 으뜸으로 친다.

93

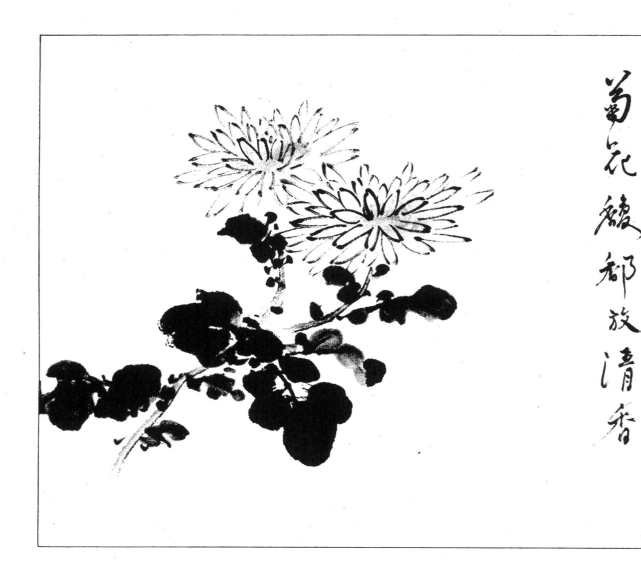

菊花馥郁放淸香

菊花 馥郁 放 淸香

菊花의 描法에서 금하는 몇가지 要點

① 運筆은 淸高해야 할 것.

② 조잡하고 난잡한 筆法을 피할 것.

③ 잎이 적고 꽃을 많이 그리지 말 것.

④ 줄기를 약하게, 가지를 힘있게 그려서는 아니된다.

⑤ 꽃이 크고 가지가 너무 가늘거나, 가지가 너무 굵고 꽃이 작거나 해서는 아니된다. 꽃과 가지의 균형을 충분히 생각할 것.

⑥ 꽃잎 밑에는 반드시 꽃받침을 그릴 것.

⑦ 筆致가 조잡하고 墨色이 메마르지 않을 것.

⑧ 싱싱한 氣韻이 돌게 그릴 것.

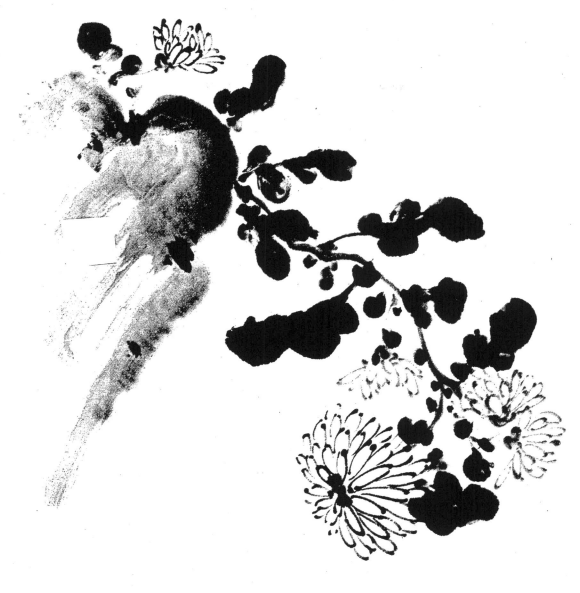

뿌리를 벼랑에 의탁하여 드리워져서 가을 바람에 조용히 한들거리며 맑은 향기를 발하는 국화

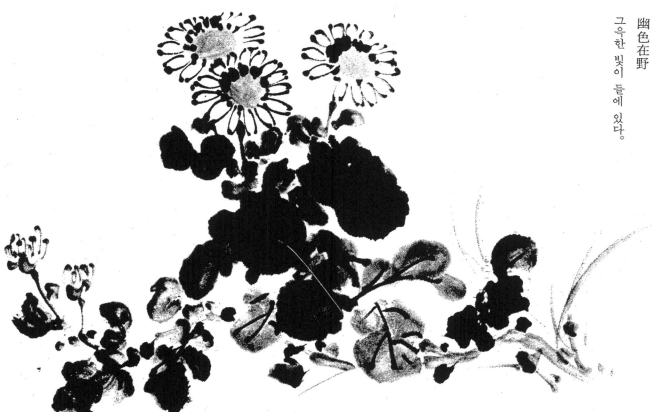

幽色在野
그윽한 빛이 들에 있다.

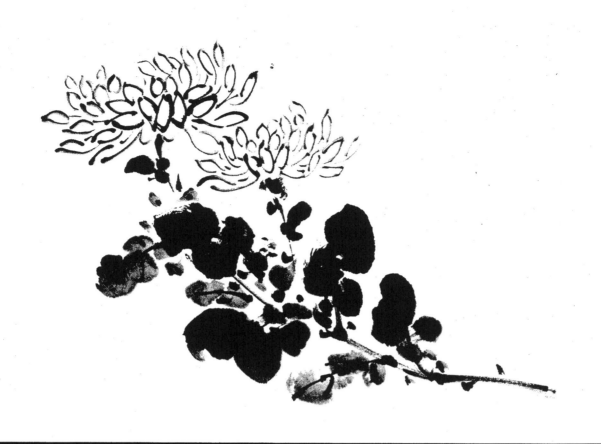

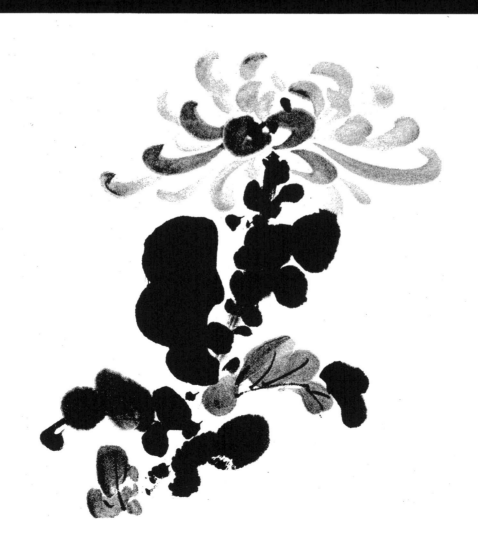

秋金華耀

가을에 金華(韻花)가 빛나다.
꽃 중심부로부터 그리기 시작한다。 꽃잎 構成描法에 리듬을 줄 것。 꽃을
그리고나서 줄기와 잎을 그린다。 잎과 잎 構成에 균형을 유지시킨다。 表葉
을 짙게, 裏葉을 엷게 그린다。

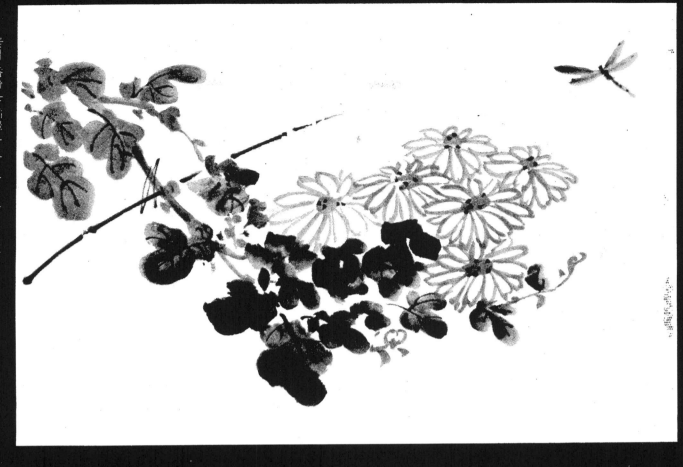

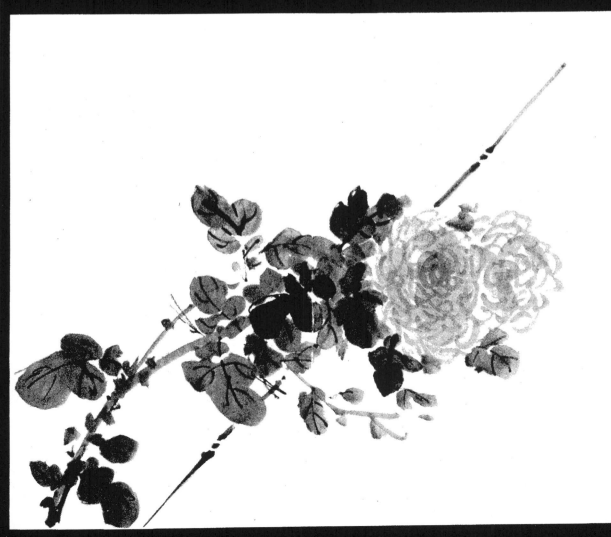

꽃의 꽃粉은 點體로 그리는 것과 曲線을 셋 겹쳐서 그리는 법이 있다.

淸呑與延壽共善身

蘭圖 興宣大院君

「蘭圖」興宣大院君
興宣大院君(一八二〇~一八九八)。李朝高宗의 生父。이름은 李昰應。号는 石坡。書画에 能하였으며、특히 蘭을 잘 그렸다。

竹石圖 王紱 紙本墨畫・上海博物館所藏
王紱(1362~1416)은 号를 友石이라 하고 明朝 사람으로서 墨竹을 잘 그렸다。詩人이면서 佛道에도 조예가 깊고、인격이 고매하여 그의 墨竹은 高孤하고도 脫俗的인 人間性이 잘 表現되고 있다。懸崖의 新篁이 잘 묘사되어 있다。寫生으로서 자연의 관찰이 세밀하여、틀에 박히지 않은 描法과 構圖가 신선하다。화면 아래 蘭草 한그루가 그려져 있어서、竹、石、蘭의 三友圖이다。

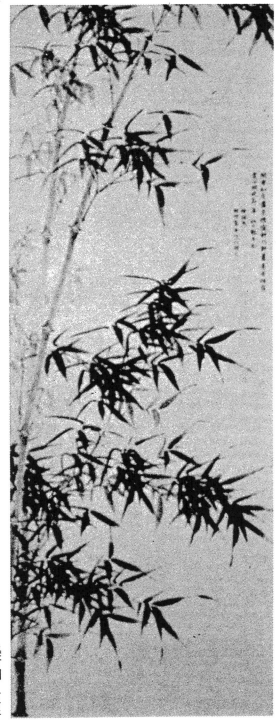

墨竹図　夏昶

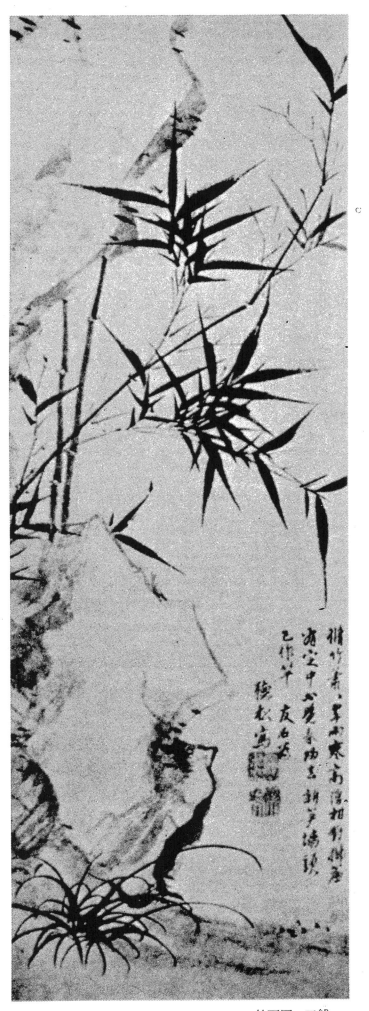

墨竹圖　夏昶・上海博物館　所藏

夏昶、 (1388~1470)은 明朝 때의 江蘇省 昆山 사람이다.

書와 詩를 잘하고 특히 水墨畵에 의한 竹石畵를 잘 그렸다. 이 그림과 같이 이슬비에 젖은 대나무에 더욱 뛰어난 솜씨를 보였다. 王紱의 제자이다.

종래의 墨竹 묘법에 그는 자기의 독자적인 창작을 加味하여 濃淡의 변화 있는 두 줄기의 대나무와, 濃墨에 의한 竹葉이 조화를 이루어 畵面을 더욱 아름답게 해주고 있다. 竹葉 그리는 법을 이 그림에 의해 배우면 좋을 것이다.

竹石図　王紱

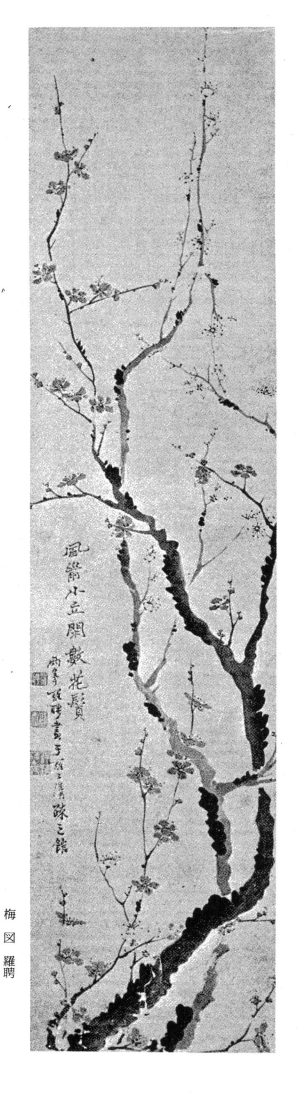

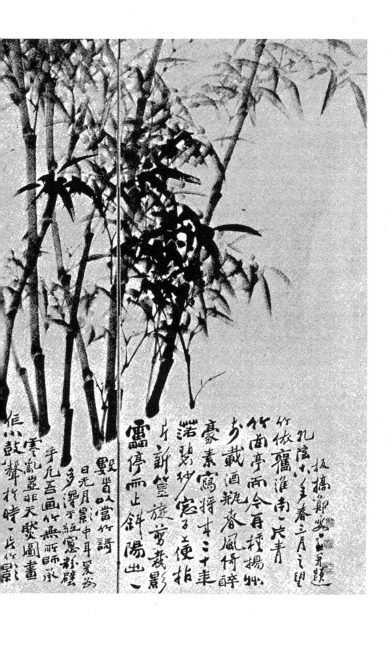

鑑賞作品 Ⅱ

梅圖 羅聘 紙本墨畫·軸

羅聘 (1733~1799)。 세로된 긴 족자에 가늘고 높게 두 그루의 매화나무가 그려져 있다. 鈎勒의 매화는 白梅이며, 沒骨에 의한 매화는 紅梅를 그리고 있다.

沒骨에 의한 가늘고 긴 매화나무는 幻想的으로 흔들리고 있으며, 충분한 點苔가 그려져 있다.

夢幻을 느끼게 하는 그의 성격이, 寫實的인 매화 형태의 描寫가 아니고, 沒骨法에 의한 墨調의 리듬으로써 梅花의 精靈을 환상적으로 표현한 것이라 할 수 있다. 섬세하면서 환상적인 百日夢 같은 감각의 표현이 나타난 작품이다.

梅図 羅聘

摸其中甚涼遠此秋冬之際取園
日新篁又放綠陰賞人置一小
余家春䓤屋數間南画種竹夏

竹　図　鄭燮

竹圖　鄭燮　紙本墨畫・屛風

鄭燮(1693~1765)은 號를 板橋라 했다.

詩・書・畵에 뛰어나고 蘭竹石을 잘 그렸다. 이 竹圖는 그의 六十一세 때 작품으로, 竹林 속에서 생활하고 竹石의 마음을 墨의 濃淡 潤敏한 필치로 아주 산뜻하게 그리고 있다. 자연 관조의 깊이가 한 줄기, 한 잎에 잘 표현돼 있는 秀作이다. 畵面의 깊이 있는 空間, 「雷停雨止斜陽出」이란 싯귀의 느낌이 솔직하게 잘 그려져 있다.

墨畵藝術의 要諦

水墨畵의 생명은 墨色의 秀潤, 농담의 아름다운 변화, 종이에 墨이 잘 스며 번진 그 무한한 변화 및 아득한 濃淡과 함께 엄격히 造形空間을 다스리는 검은 情感과 흰 종이의 旋律로써 태어나는 餘白의 아름다움이다.

이와 같은 수묵화 예술의 독자성은, 墨色의 絶對動과 종이가 지니는 白色의 絶對靜이 相克하는 선율이, 순간적 實과 虛의 응결을 나타내어, 생명적 氣韻의 琴線을 울려 긴장과 충실된 조형 공간이 된다. 그리하여 절묘하고도 진정한 美가 영원히 凝集되어 무한한 예술을 형성한다.

水墨畵는 인간 내부 생명의 發現이며, 대상 안에 존재하는 「生命」의 파악이며, 畵家는 항상 투철한 눈으로 사물을 熟視하여야 한다. 그림은 눈에 보이는 것을 재현하는 게 아니라, 눈에 보이지 않는 것을, 눈에 보이듯이 그리는 것이다.

南齊의 謝赫이 「古畵品錄」 속에서 그림에는 여섯 가지 法이 있다고 말하고 있다. 즉, 첫째 氣韻生動, 둘째 骨法用筆, 세째 應物象形, 네째 隨類賦彩, 다섯째 經營位置, 여섯째 傳模移寫.

이 여섯 가지 법 중에서 둘째 骨法 以下는 모두 배워서 터득할 수 있는 것이지만, 맨 앞에 놓여 있는 첫째번 氣韻生動만은 배워서 터득할 수 없는 천성으로 타고난 소질이 있어야 한다고 말하고 있다.

이것은 천지 자연이 지니는 생명적인 생동의 氣를 그림으로 표현하는 점을 가장 중요하게 여기는 것이다.

붓으로 그린 하나의 墨線, 그 묵선이 표현하는 蘭葉이 살아 있는 생명을 간직해야 하며, 또 자연 속에 있는 생명이나 氣韻에 들어맞는 단순한 한가닥 墨線 속에도 깊은 作者의 정신을 의탁할 일이다. 唐나라 南宋畵의 선조라 일컬어지는 王維도 「山水訣」이란 책 속에서 水墨畵가 畵道 가운데서 최고의 것이라 지적하고 있다. 이 水墨畵의 幽玄하고도 淸爽, 素朴, 枯淡스런 畵境은 禪宗과 書와 더불어 발전되어 왔다.

몸을 바로잡고, 風雅에 마음을 의탁하고, 和敬淸寂 속에서 담담히 붓을 든다면 우리들은 더한층 자기 자신의 우주를 알고, 자기의 人生을 深化할 수가 있고 精神美의 가치를 高揚시킬 수가 있을 것이다.

水墨畵의 用具와 材料

붓, 종이, 먹, 벼루를 文房四寶라 하여 書家나 畵家가 옛부터 소중한 寶物로 여겨 오고 있다.

東洋藝術의 위대한 전통의 하나인 水墨畵의 美的 극치는, 새하얀 종이와 검은 먹빛깔의 和潤과 융합으로써 발현되는 격조 높은 독자적 아름다움이다.

西洋의 油畵는 캔버스와 그림 물감의 對立이며, 鬪爭이며, 征服함으로써 태어나는 그림이다.

東洋畵에 있어서의 水墨畵는 종이와 먹의 미묘한 浸潤, 번짐, 조화, 융화, 화합으로써 簡素明淨한 독자적 美의 세계를 成立, 發輝하는 것이다.

먹의 검은색으로써 極彩色의 가장 순화된 궁극적 빛깔이며, 종이의 흰색은 다채로운 색채의 가장 순화된 근본적 빛깔이다.

그리하여 墨色은 그림물감의 색깔처럼 물질적인 자기 주장이 없으며 자기를 버리고 영원한 무한 속에 살아남기 때문에 幽玄이며 閑雅이다.

종이의 白色은 모든 빛을 反射하고, 모든 빛을 吸收하는 먹의 黑色과는 根源的으로 대립되는 것이지만, 이 墨色이 흰 종이 위에서 和潤 결합되었을 때 능동적인 墨色은 자기 존재를 나타내어 유감없이 그 性妙를 발휘하고, 수동적인 종이의 白色은 鮮明한 먹빛을 받아들여 서로 자기를 主張하면서 한없이 融合한다.

교묘한 對照이며 근원적인 대립인 종이의 흰 빛깔과 먹의 검은 빛깔은 서로 떨어질 수 없는 것이 되며, 영원한 造形美를 화면 공간에 구축하여 藝術로서 昇華한다.

이와 같은 東洋藝術의 書·畵 표현의 媒體로서의 毛筆은, 人類가 발명한 가장 뛰어난 조형 표현의 소재이다. 毛筆은 중국의 殷·周 시대에 이미 존

재하고 있었다는 것이 定說이다.

毛筆이 동양 예술의 특색인 線的 美를 낳고, 훌륭한 書·畵 예술을 성립시켰다.

먹은 붓과 종이보다 먼저 발명되어, 처음엔 漆液 같은 끈적끈적한 것으로 만들어져서 사용에 몹시 불편했었다. 製墨法이 발달하기 시작한 것은 隋廉 山의 솔나무에서 딴 松煙墨이 良質로써 높이 평가 받았고, 그후 五代時代에 와서 油煙墨이 발명되어, 그 질적인 細微, 發墨의 아름다움이 最上級으로 처져서, 「墨色에 五彩가 있다」는 말을 듣게 되었다.

종이는 殷·周 시대로부터 漢代 초기까지는 木簡이나 竹簡이 서화의 用材로 사용돼 왔었는데, 後漢의 蔡倫에 의하여 종이가 발명되고 개량되었다. 그 무렵에는 麻紙가 생산되고, 唐代에 이르러 藤紙, 楮紙, 桑皮紙가 만들어졌으며, 淸時代가 되면 檀皮를 원료로 한 宣紙(畵仙紙)가 만들어지게 되었다. 水墨畵는 이와 같은 붓, 먹, 벼루, 종이의 네가지가 하나로 되어, 그 美的인 효과를 발휘하는 것이다.

筆

沒骨筆用의 큰 붓 하나만 있으면 된다. 모필의 털이 긴 長鋒, 中鋒, 短鋒 등의 세 종류가 있지만, 가장 기다란 <大>를 구할 것을 권한다. 털이 고르고, 芯에 탄력이 있고, 그릴 때 털끝이 갈라지거나 흩어지지 않는 게 좋다.

墨

먹에는 松煙墨(솔나무를 태운 煤煙으로 만든다)과 油煙墨(桐油, 麻子油를 태운 매연으로 만듦)이 있으며, 松煙墨은 약간 푸른 색이 돌아 靑墨이라 한다. 油煙墨은 묵색이 갈색을 띠므로 茶墨이라 한다. 좋은 먹은 發墨이 좋으며 展性이 좋다. 먹은 검은 빛깔이지만 淡墨일 때 보면 본질적인 색이 나온다,

紙

水墨畵의 用紙로는 水分을 잘 흡수하고 發墨이 아름다운 袂紗紙가 좋다. 洋紙는 좋지가 않다.

畵仙紙

먹의 흡수가 빠르고 墨色을 잘 나타낸다. 渴筆, 鮮明한 墨色을 표현하는데 적합하다. 運筆을 연습하여 막히지 않게 그리면 좋다. 그러나 紙質이 약하기 때문에 찢어지기가 쉽다.

雅箋紙, 二層紙(二重紙), 玉版箋, 宣紙(中國産) 등은 墨色을 잘 받아, 아름다운 水墨畵를 그리는 데에 적합한 종이이다.

麻紙

浸潤性이 있고 깊은 禪味와 수수한 墨色을 표현하는 데 적합하다.

畵仙紙와 달라 먹을 칠한 위에 덧칠할 수가 있어 좋다. 畵仙紙 같은 신선하고 生動하는 筆勢의 표현보다도 조용히 번지는 맛을 살리면 좋다. 紙質에는 얇은 것, 중간쯤 되는 것, 두터운 것 등이 있어, 각각 그림 솜씨에 따라 그 효과가 다르다.

唐紙

白色과 黃色이 있으며, 畵仙紙보다 번지는 게 약하며 먹빛이 아름답다.

사군자 해설실기	정가 18,000원

2017年 10月 25日 인쇄
2017年 10月 30日 발행
　편　찬 : 송원서예연구회
　　　　　（松　園　版）
　발행인 : 김 현 호
　발행처 : 법문 북스
　공급처 : 법률미디어

１５２-０５０
서울 구로구 경인로 54길4(구로동 636-62)
TEL : 2636-2911~2, FAX : 2636-3012
등록 : 1979년 8월 27일 제5-22호
Home : www.lawb.co.kr

▌ISBN 978-89-7535-617-9 (03640)